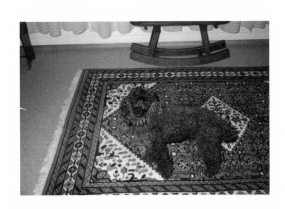

Die Klasse

STUDIENBEREICH FOTOGRAFIE, SCHULE FÜR GESTALTUNG ZÜRICH
PHOTOGRAPHY DEPARTMENT, ZÜRICH SCHOOL OF DESIGN

EDITION MUSEUM FÜR GESTALTUNG ZÜRICH

MIT FOTOGRAFIEN VON / WITH PHOTOGRAPHS BY

GOSBERT ADLER · ISTVAN BALOGH · LEWIS BALTZ · REGULA BEARTH
LUC BERGER · OLAF BREUNING · DANIELE BUETTI · ANTOINE BUGMANN
FRANÇOISE CARACO · FRANCISCO CARRASCOSA · HELEN CHADWICK
TERESA CHEN · MAYA DICKERHOF · LARRY FINK · MIKE FREI R.
LORENZ GAISER · ANDRÉ GELPKE · JIM GOLDBERG · NAN GOLDIN
ULRICH GÖRLICH · JOHN GOSSAGE · PAUL GRAHAM · SABINE HAGMANN
ROLAND ISELIN · THOMAS KERN · OLIVER VIKTOR KOCH · OLIVER LANG
CLAUDIA LUTZ · MARIANNE MÜLLER · HANNES RICKLI · MERET RUDOLF
THOMAS RUFF · PHILIP SCHAUB · MIRJAM STAUB · SUSANNE STAUSS
DEREK STIERLI · DANIEL SUTTER · ISABEL TRUNIGER · TIMM ULRICHS
IGOR VINCI · MERET WANDELER · THOMAS WEISSKOPF · CÉCILE WICK

MIT EINEM TEXT VON / WITH A TEXT BY
MARKUS FREHRKING & MATTHIAS LANGE

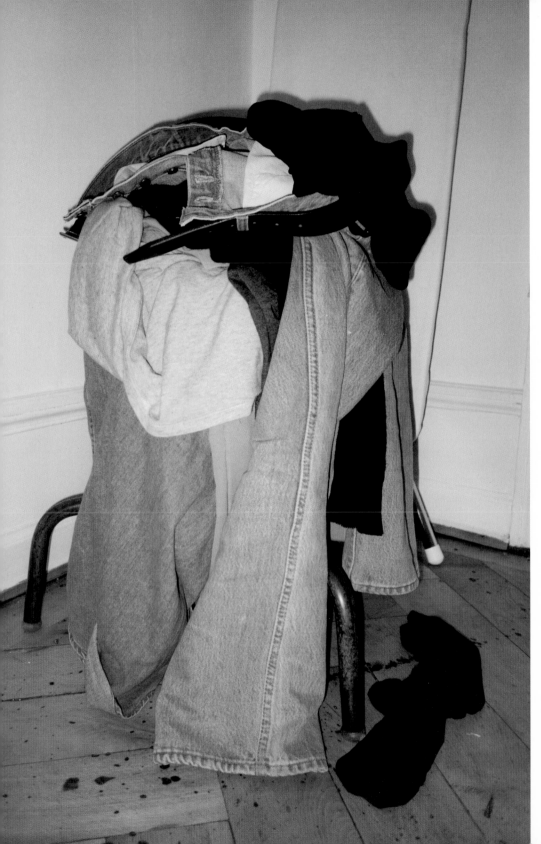

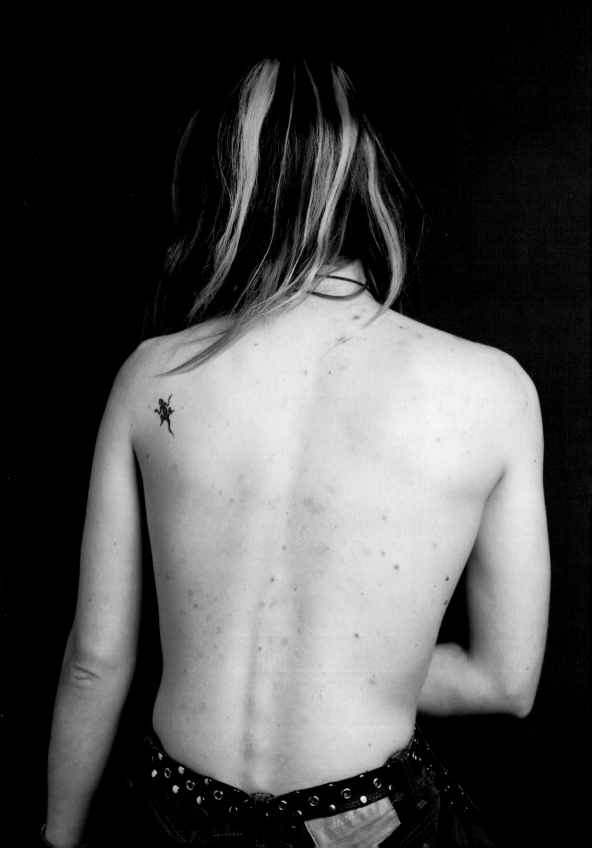

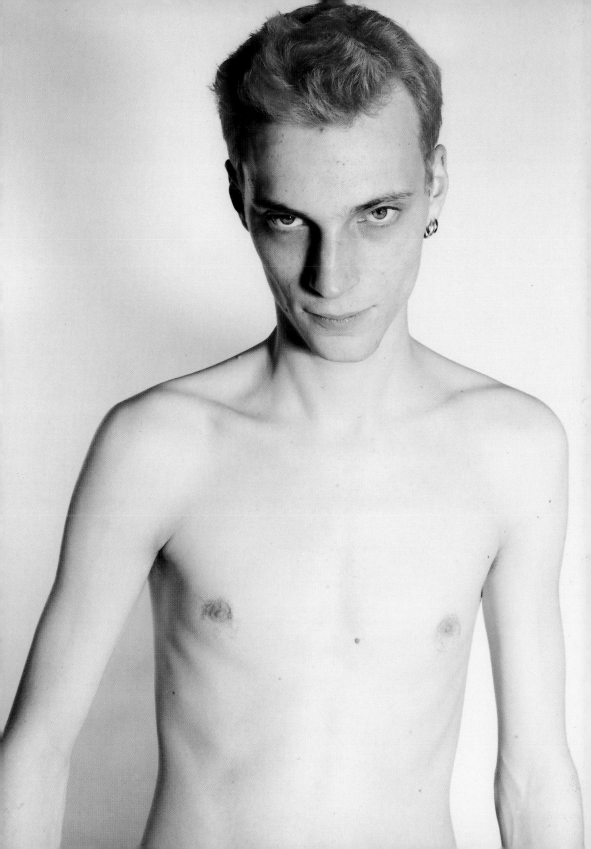

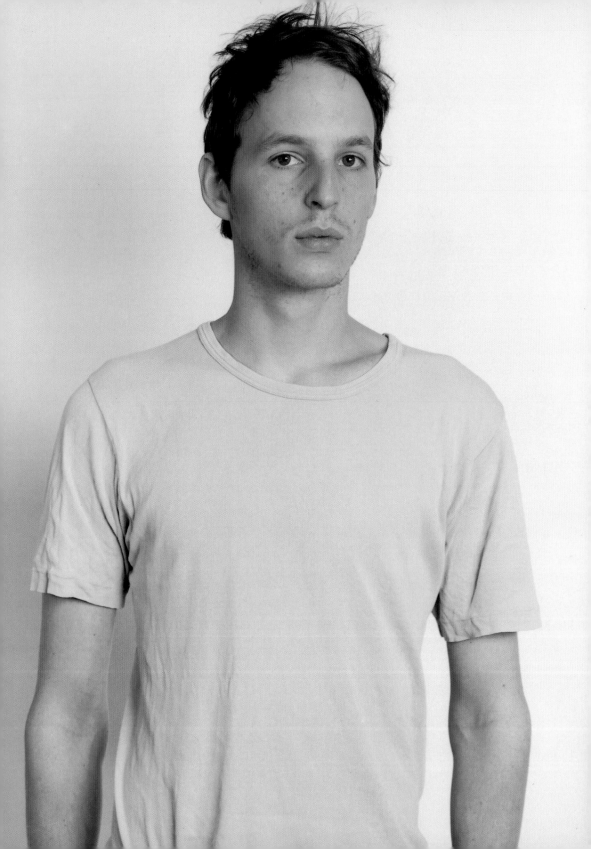

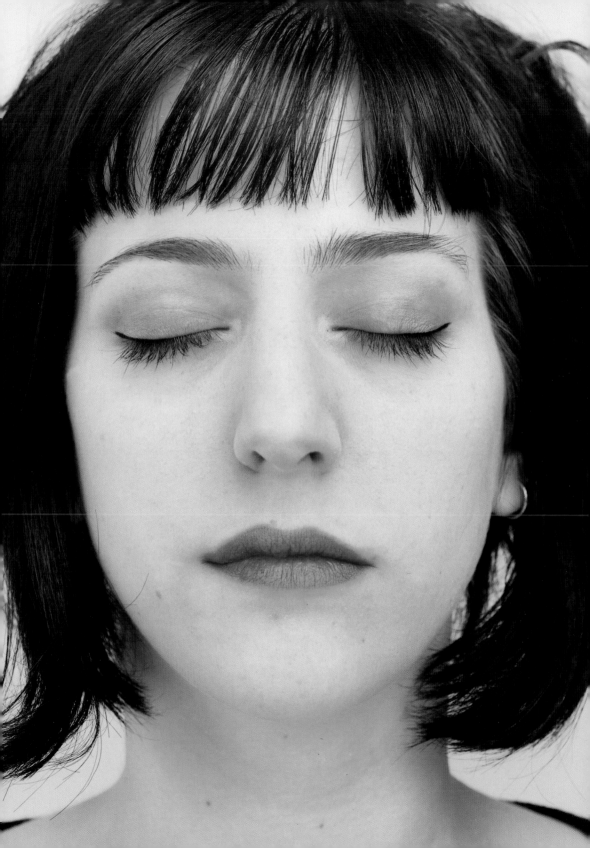

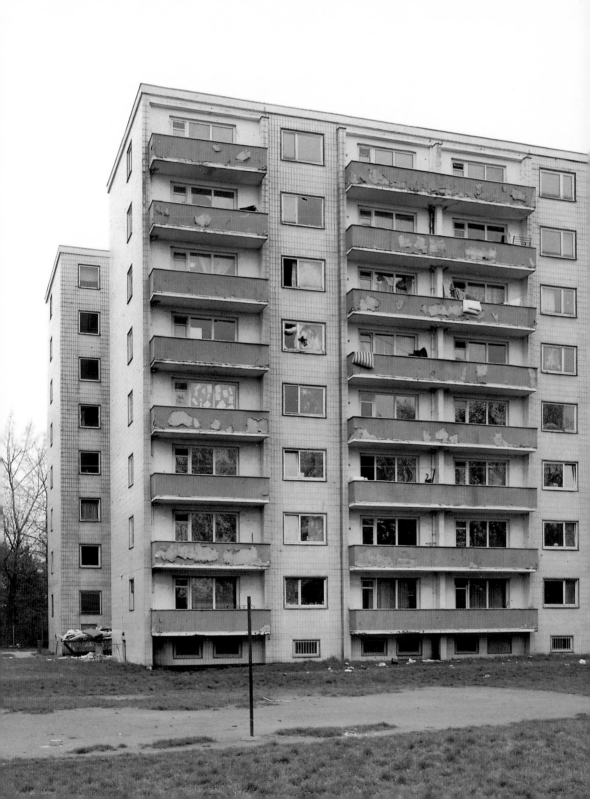

12

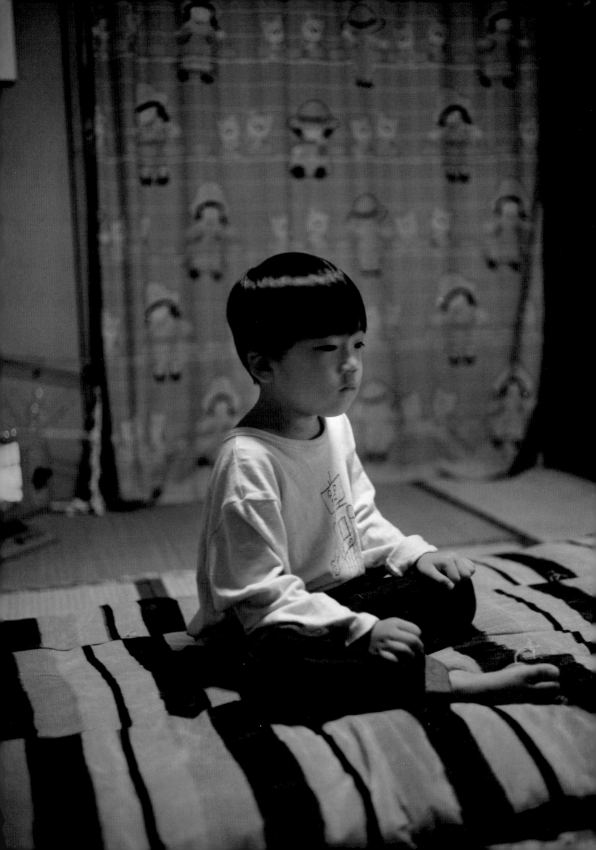

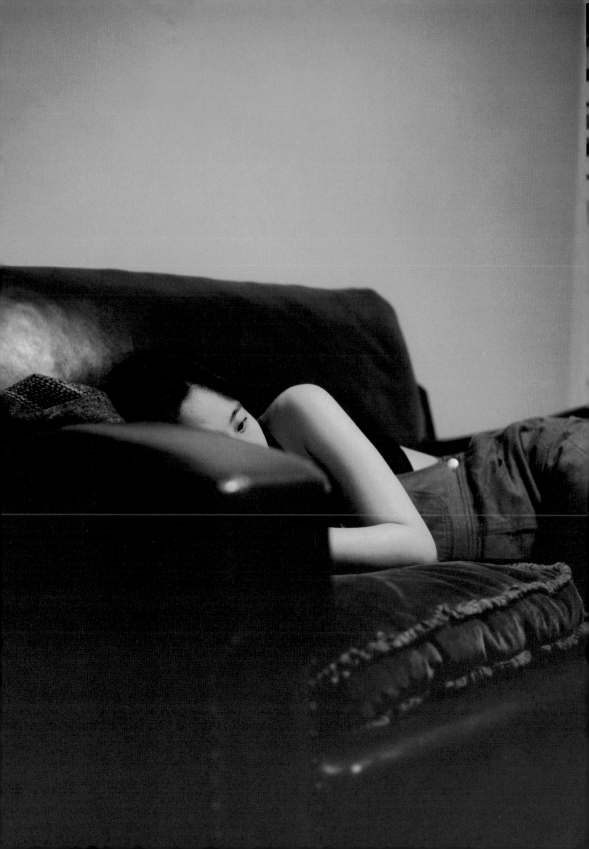

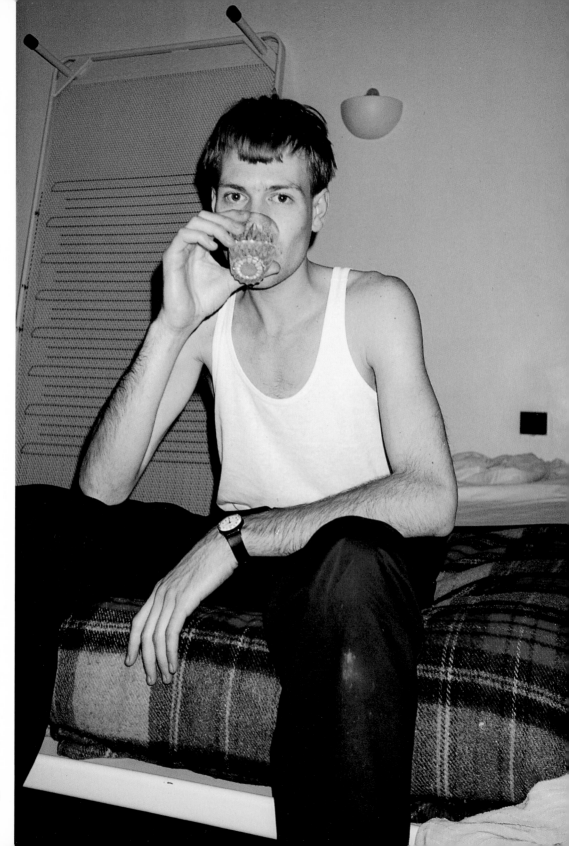

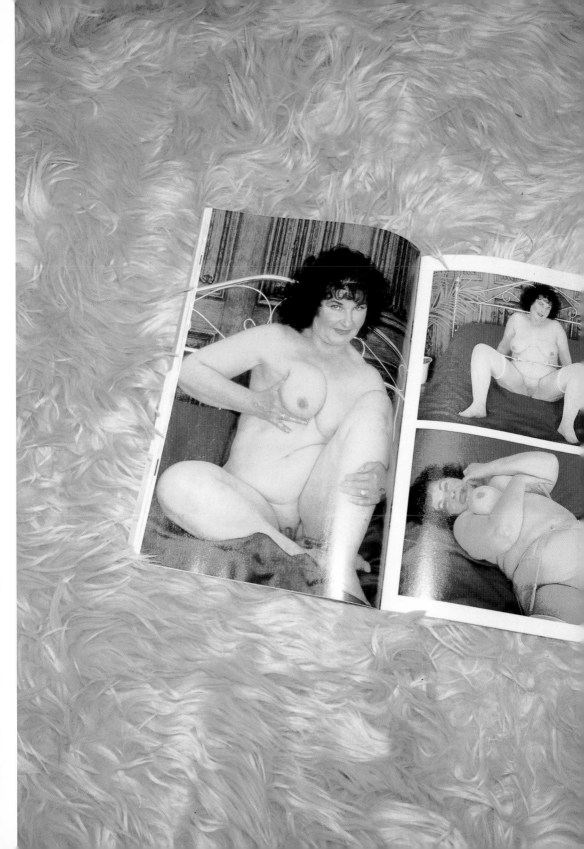

Als es passiert ist, hatte ich
dummerweise die Kamera nicht dabei.

Meistens gewöhnen sich die Leute irgendwann daran, dass sie so aussehen, wie ich sie fotografiere.

Ich hab immer am Abend diesen
Scheißen von den Unterhosen. Meistens
bleibt es so zwischen 10 und 15
Minuten sichtbar

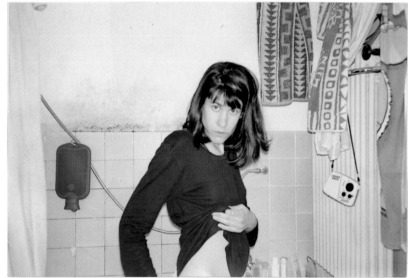

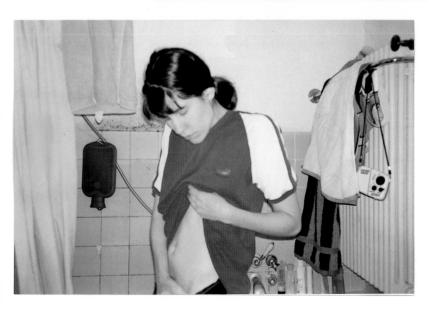

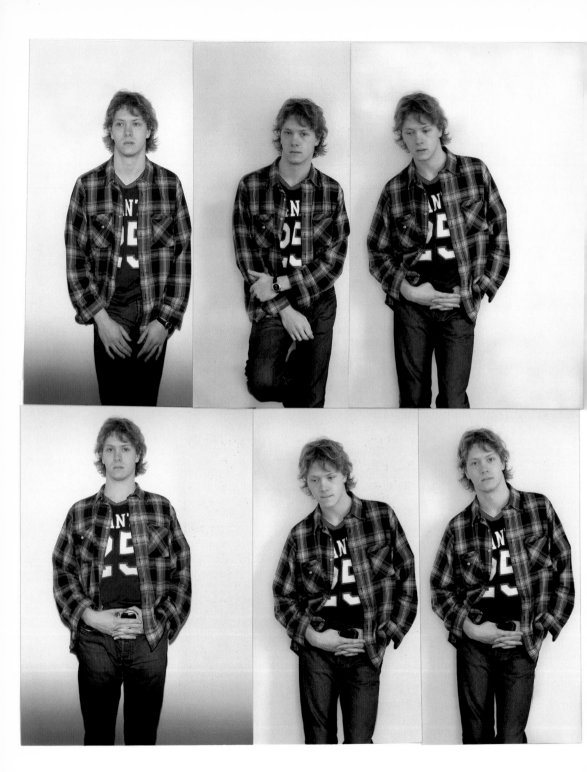

Mein erstes Foto

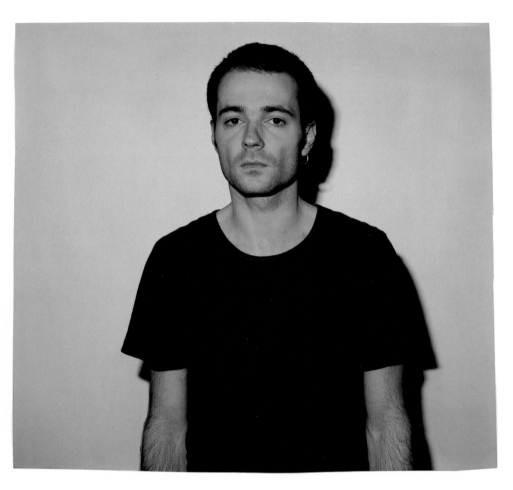

Ich hab ihn noch nie so gesehen,
bis zu dem Moment, wo ich ihn fotografiert
habe. Aber wenn ich das Bild jetzt anschaue,
sehe ich, dass es mit uns nicht gut gehen
konnte.

Lili

Evi's
draughters

Müllers

Hers Furrer
+ Asha

Goslelis
Barbara

Evi

Moni

Wir

Rätschus

Meiers

41

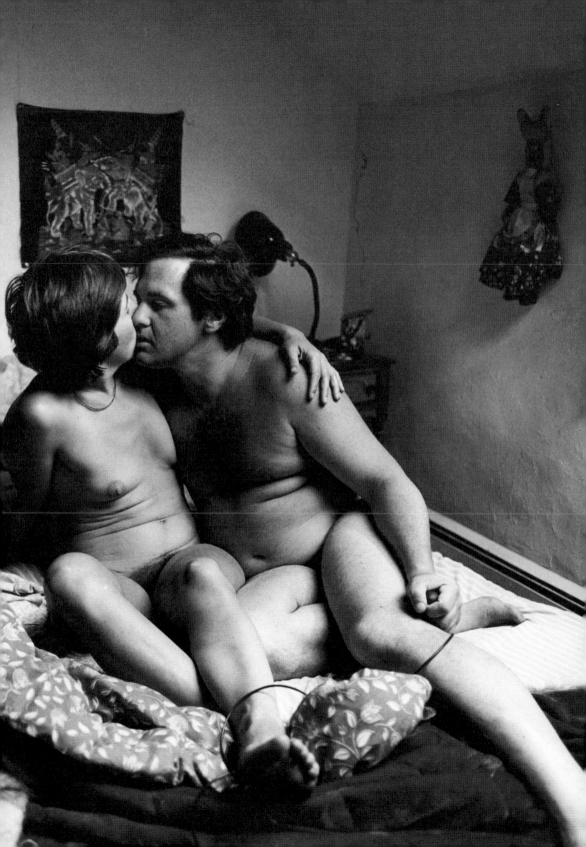

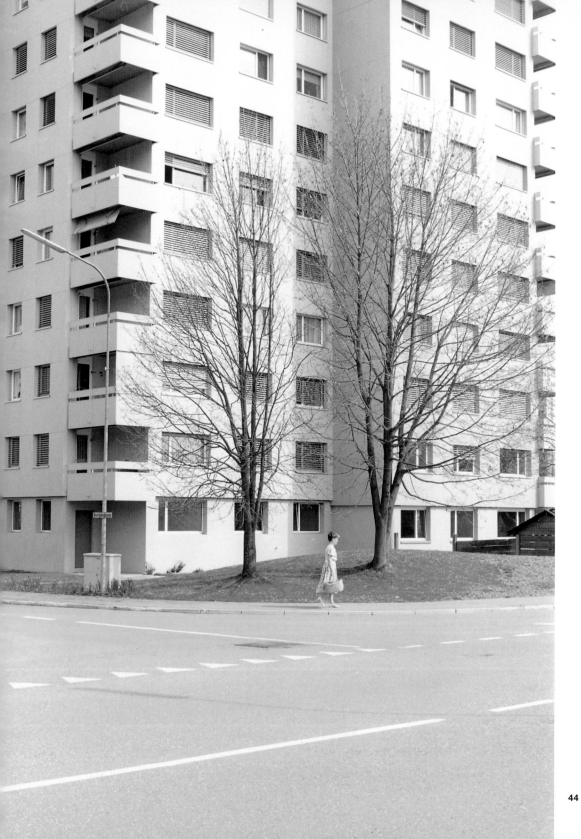

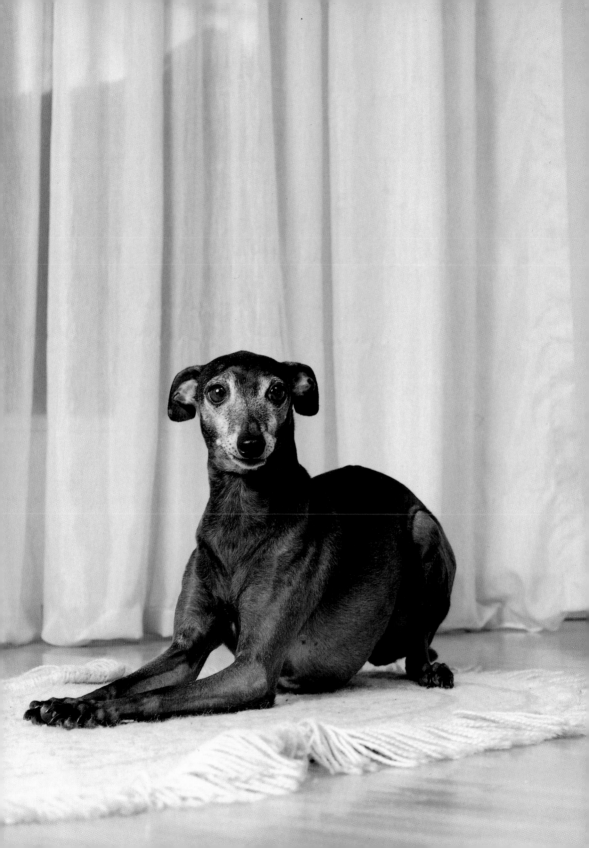

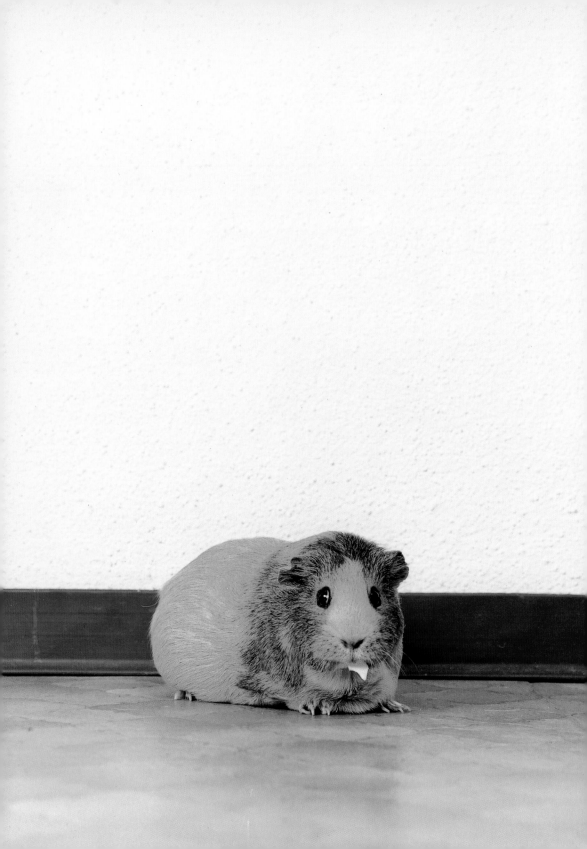

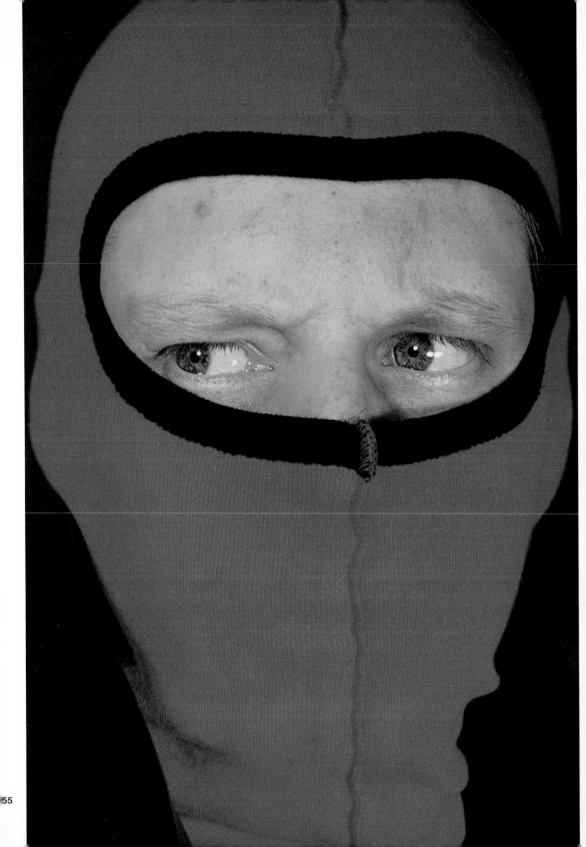

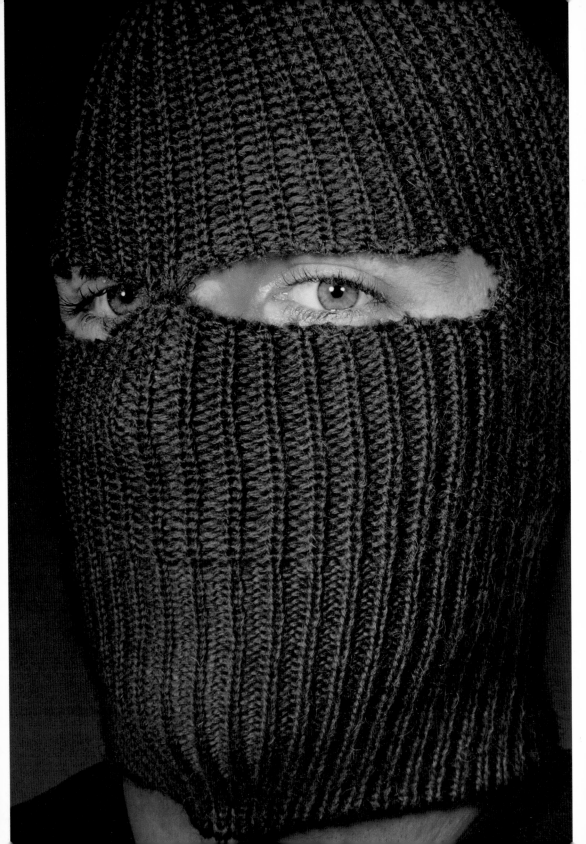

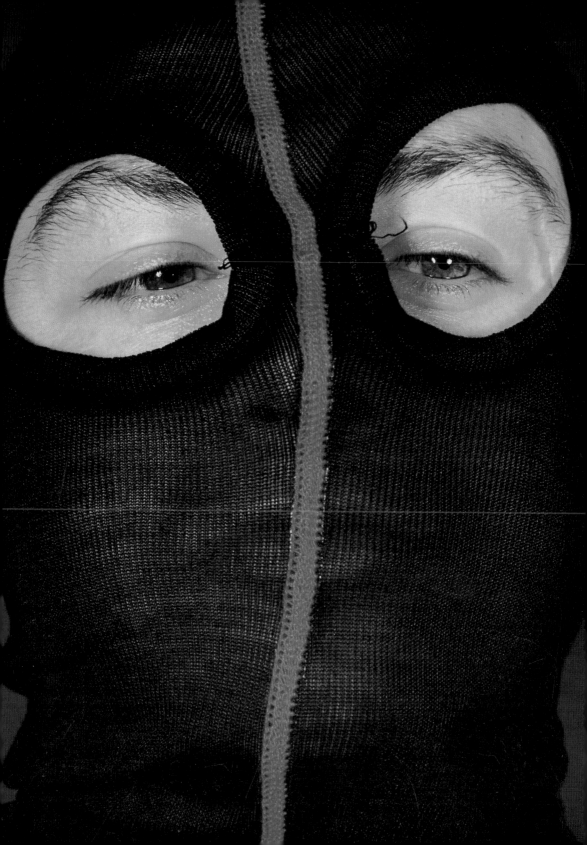

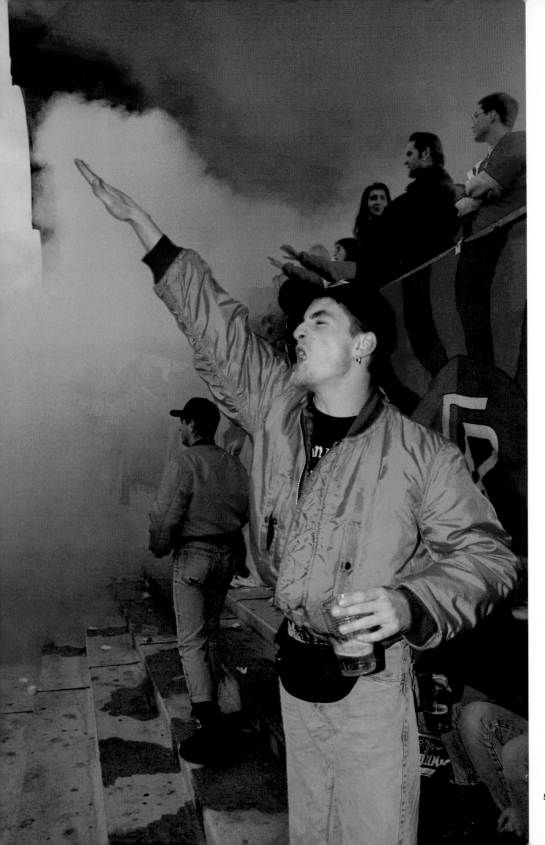

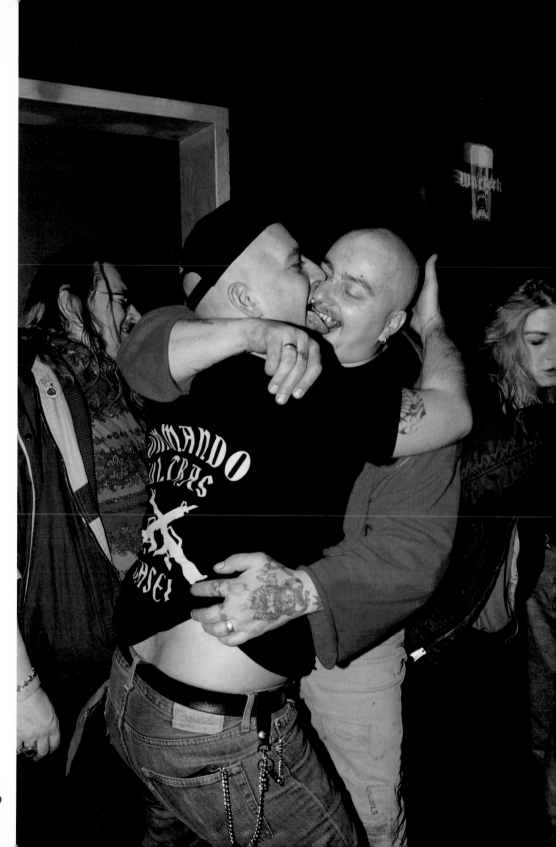

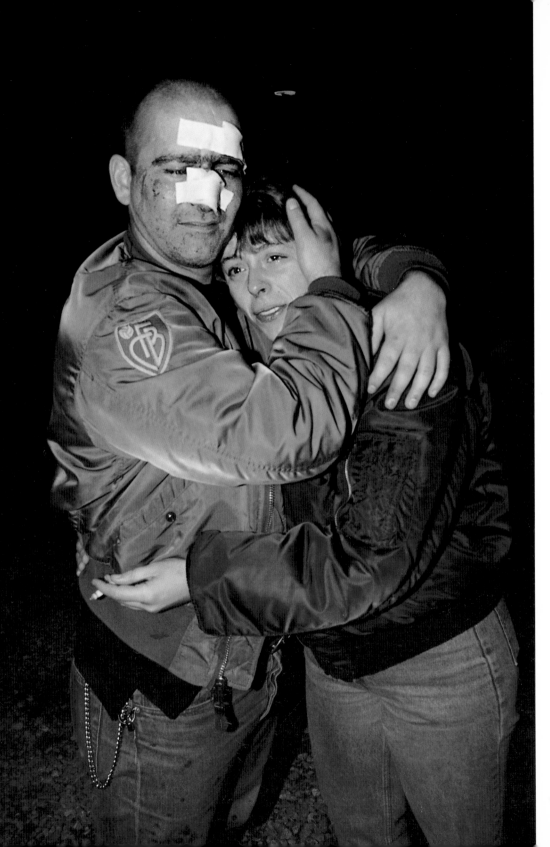

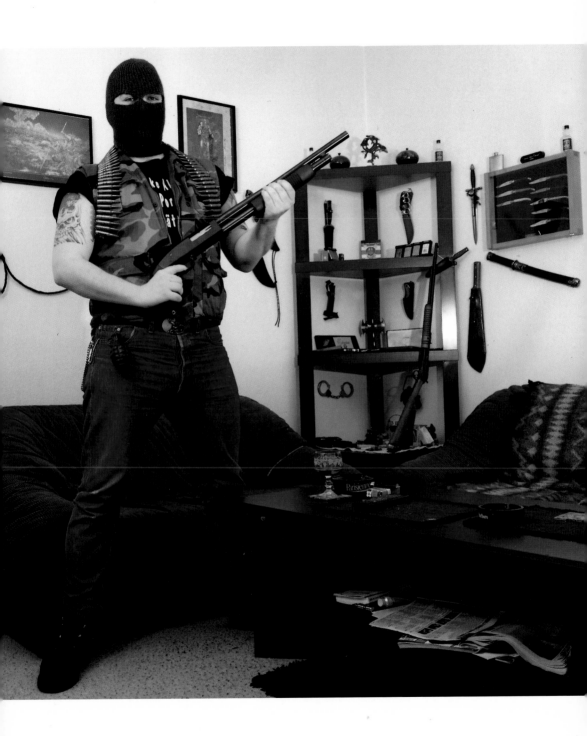

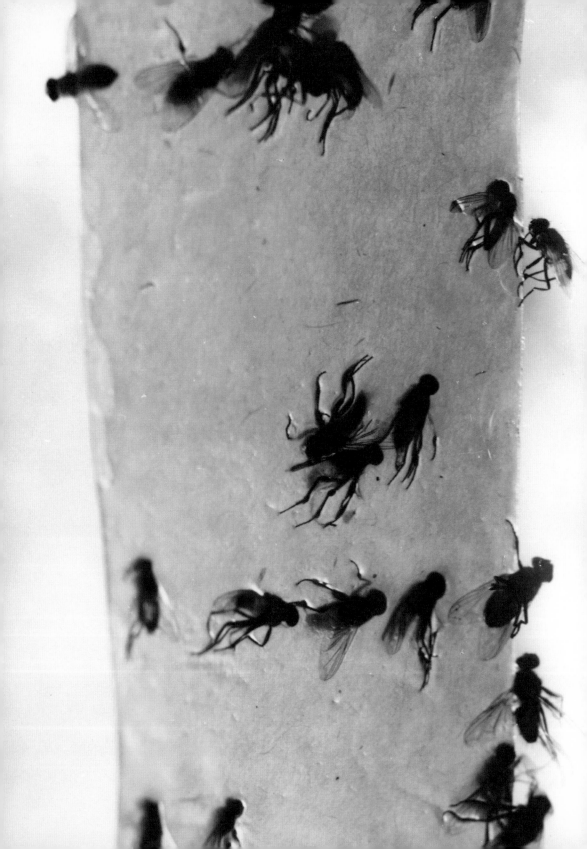

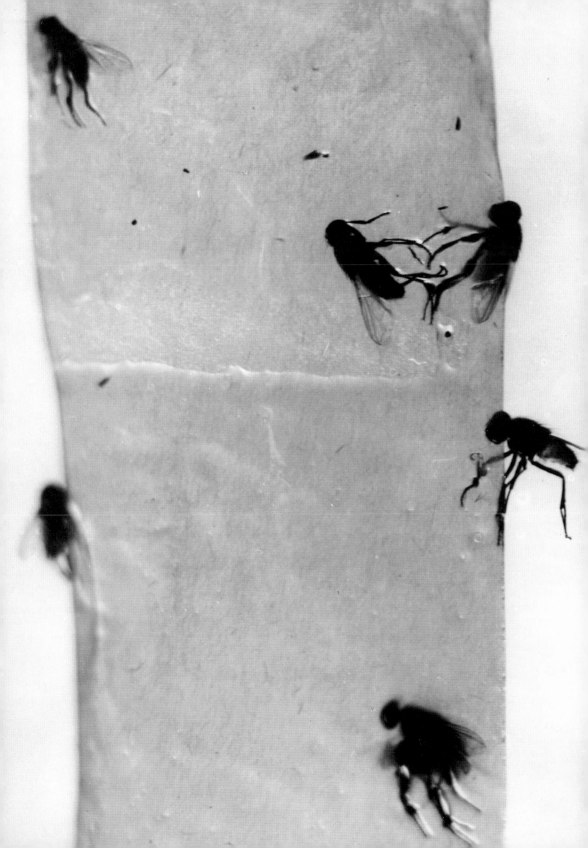

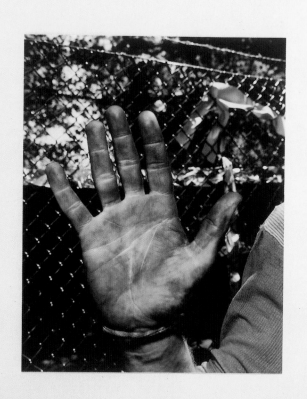

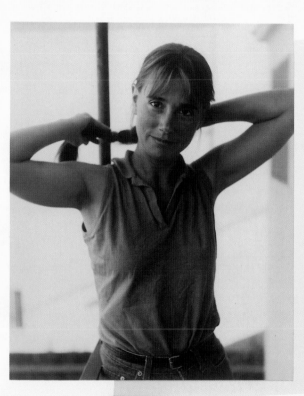

Nadja

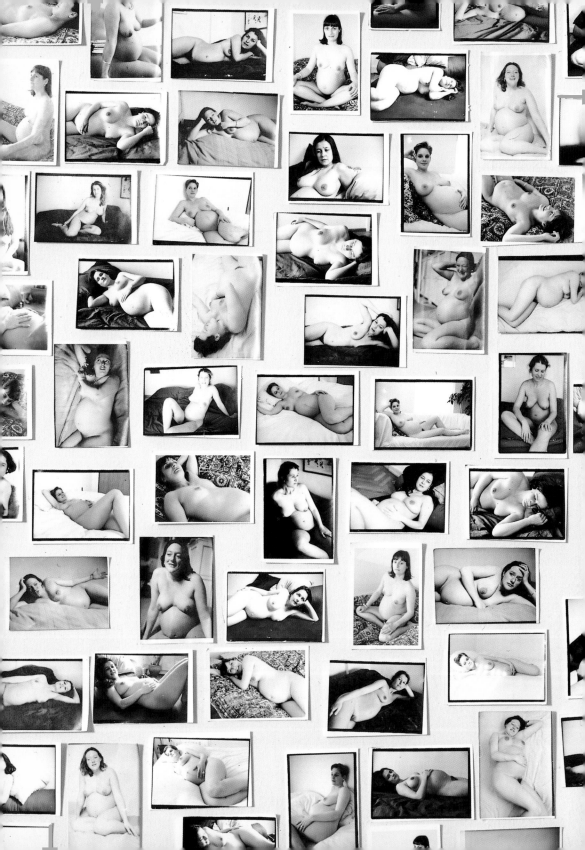

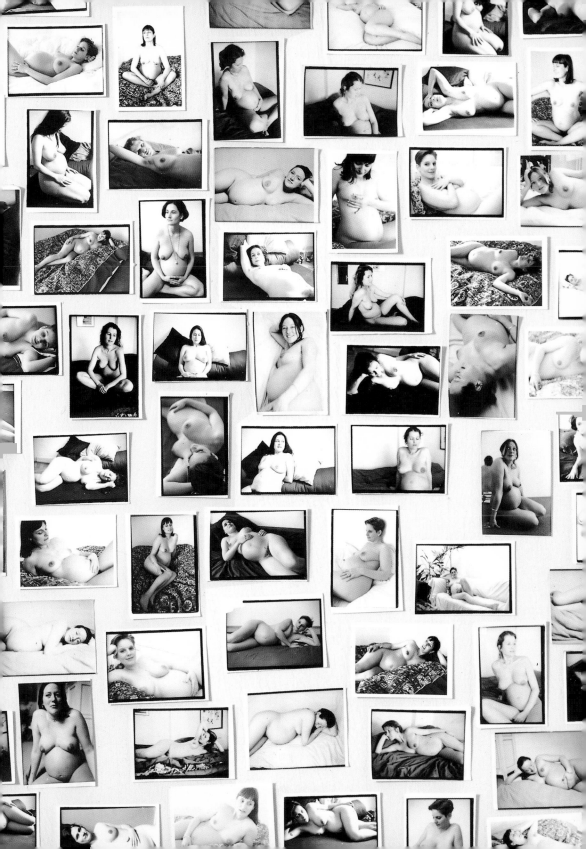

schreibe Dir, weil ich mich nicht verstehe. Aber ich kann

mir folgen. Gesetzt, ich wäre eine Katze. Diese Wildnis,

in der ich überlebe, um ... selbst ein solches Mysterium

Doch jetzt, glaube ich, wird es gelingen. Das heisst: ich

werde den Zugang finden. Ich meine: zu dem Mysterium.

Ich selbst mysteriös bis zum Kern, in dem ich mich

schwimmend fortbewege, Protozoon. Einst sagte ich

kindlich: Ich kann alles. Es war die Voraussicht, mich

eines Tages loslassen zu können, um mich im Aufgeben

jedweden Gesetzes fallen zu lassen. Katzenhaft. Der

Freudentaumel: die heimliche Ekstase. Ich weiss, wie

man einen Gedanken erfindet. Ich verspüre die Spannung

des Neuen. Aber ich vergesse nicht, dass das, was ich

schreibe, nicht mehr als ein Laut ist. Was ich Dir

schreibe, hat keinen Anfang. Es ist Fortsetzung. Aus

...en Wörtern in die...heit... wenn ich... die... mei...

und Deines ist... auf... sich... Augenschein, der die Sätze

transzendiert, mein... ...Erfahrung beruht

darauf, dass ich die Ausstrahlung der Dinge dereinst zu

malen vermochte. Die Ausstrahlung ist wichtiger als die

Dinge und die Wörter selbst. Die Austrahlung ist

schwindelerregend. Ich rah... das Wort in die wüste

Leere: es ist ein Wort wie ein dünner monolithischer

Block, der einen Schatten wirft. Und es ist Trompete,

die verkündigt. Mir Schritt für Schritt zu folgen, das ist

...es, was ich in Wirklichkeit tue, wenn ich Dir schreibe,

und genau jetzt in diesem Augenblick folge ich mir,

ohne zu wissen, wohin es führt. Manchmal fällt es mir

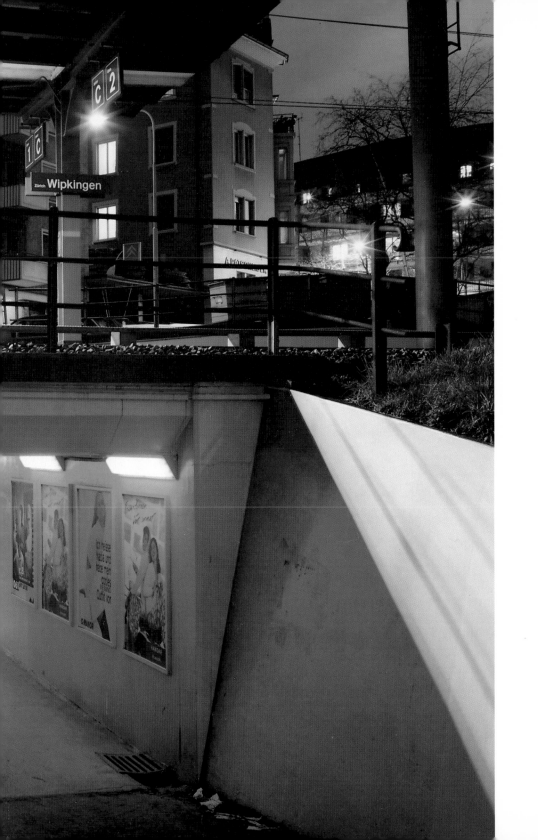

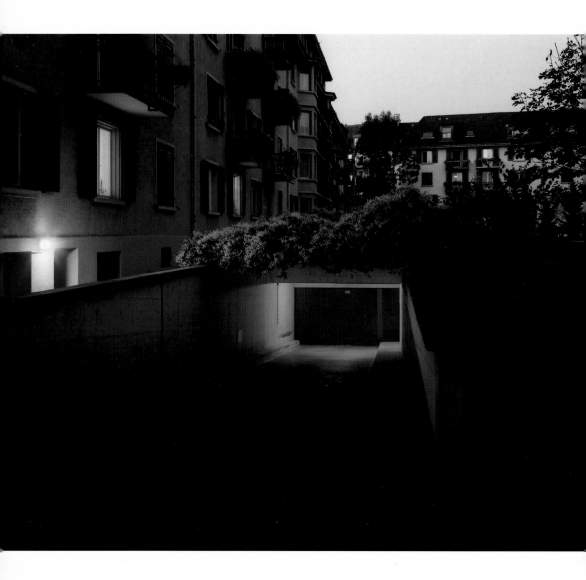

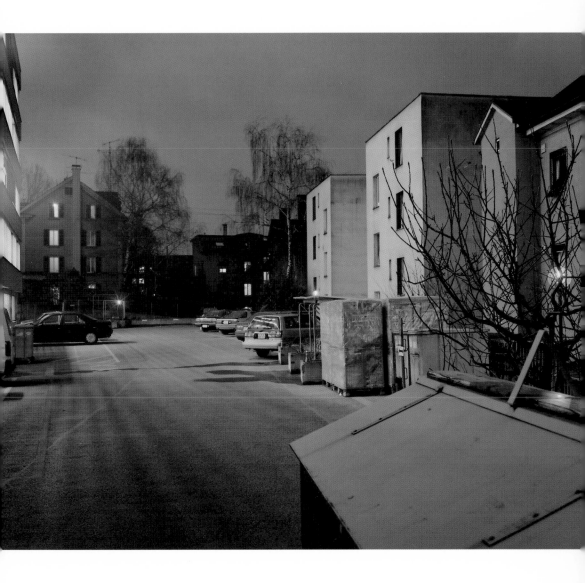

typolog sc en c sc

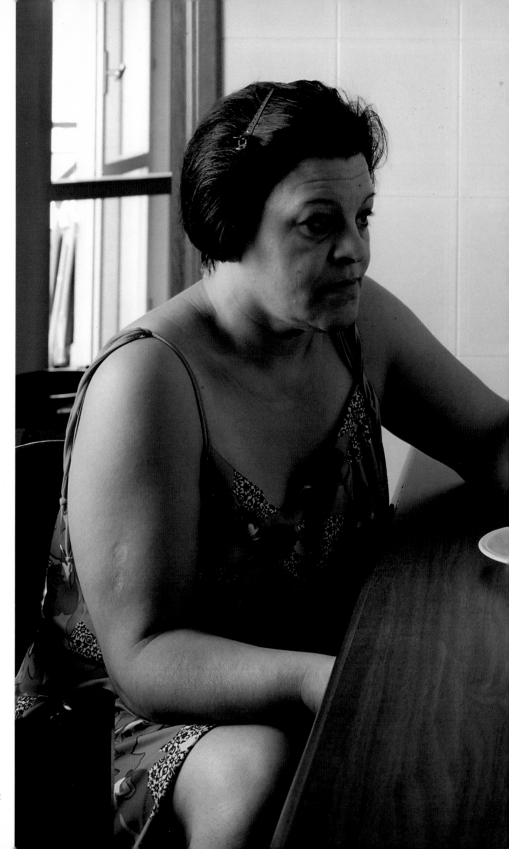

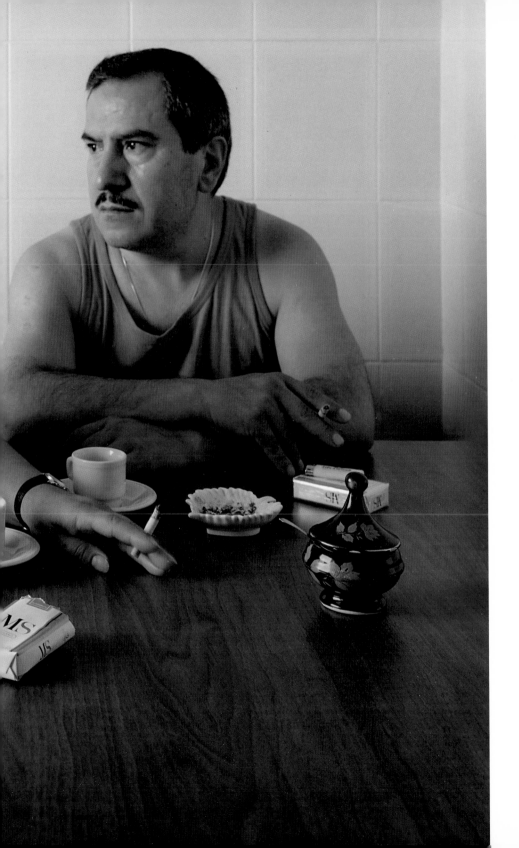

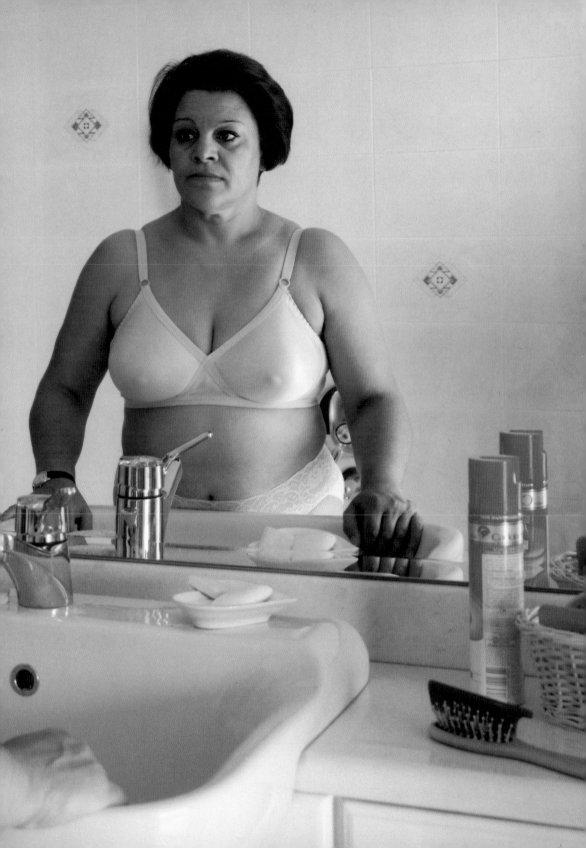

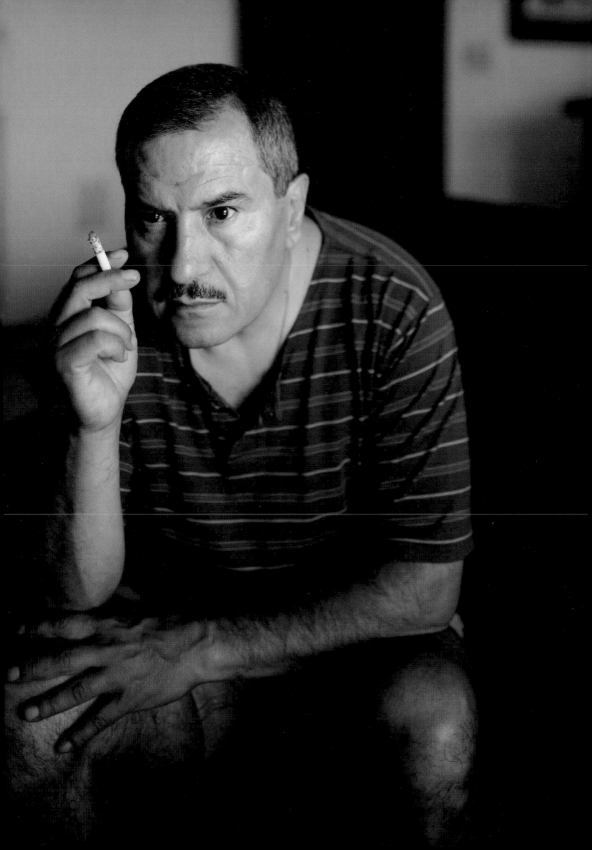

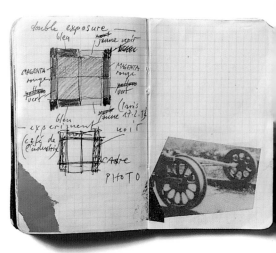

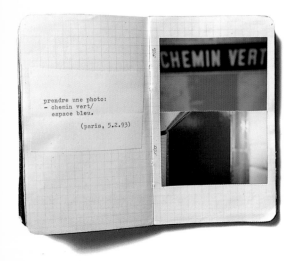

prendre une photo:
- chemin vert/
 espace bleu.

(paris, 5.2.93)

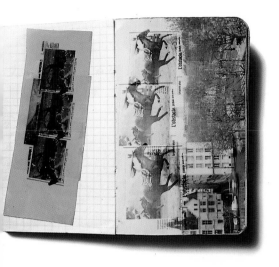

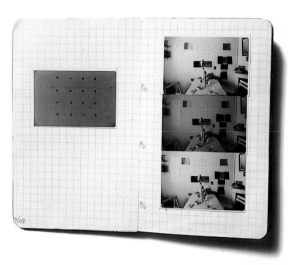

l'archéologie. «On a retrouvé dans les tombes celles des vases cassés dont les fractures étaient rehaussées à l'or».

Columbia.

Les prélèvements ont montré qu'un vêtement avait été peint en jaune, puis en rouge et doré à l'or, puis en blanc bleuté, puis en vert, puis redoré. Sur le bras d'une Vierge à l'enfant, il a été trouvé vingt-six couches: «Laquelle choisirons-nous? La première, la dernière? L'une n'est pas moins vraie que l'autre. Ce serait opter arbitrairement en fonction de nos critères d'aujourd'hui.»

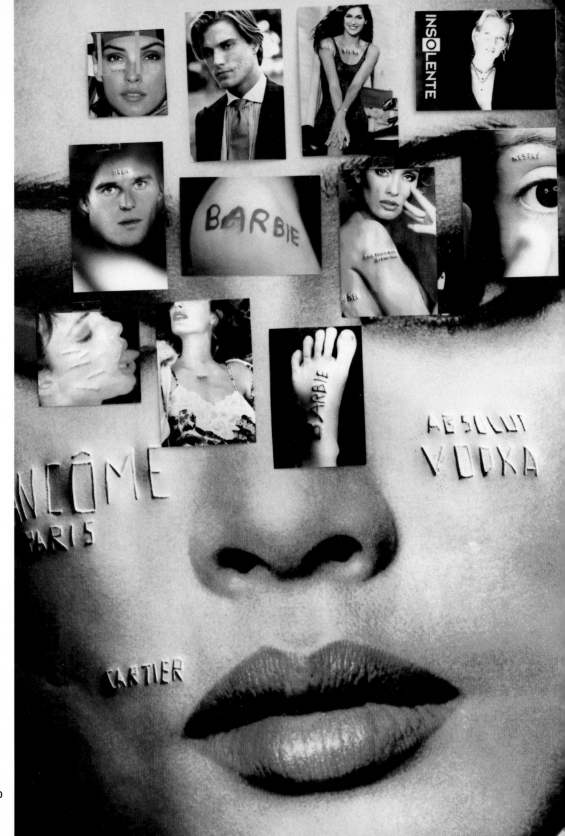

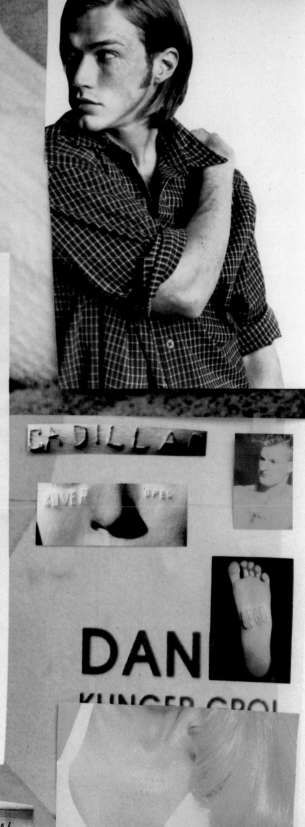

HANEL
IVENGHY
OO P
HRISTIAN DIOR
LARINS
ARFUMS CHOPARD
HANEL
IVENGHY
OO P
HRISTIAN DIOR
LARINS
UVENA
LOMA PICASSO

ADONNA
UCE WILLIS
LY FIELD
N JOHNSON
VIN KOSTNER
M BASINGER
ER
ENA DAVIS
CHELLE PFEIFFER
NDRA KNIGHT
ARON STONE
HAEL JACKSON
AUDIA SCHIFFER
JANA PATXITZ
RY HALL
IE FOSTER
NOLD SCHWARZENEGGER
OY DI
MI CAMPBELL
ROBBINS
MI MOORE
HAEL DOUGLAS
JOHNSON

CA DILLA

DAN
KLINGER GRO

ER PAEFFGEN

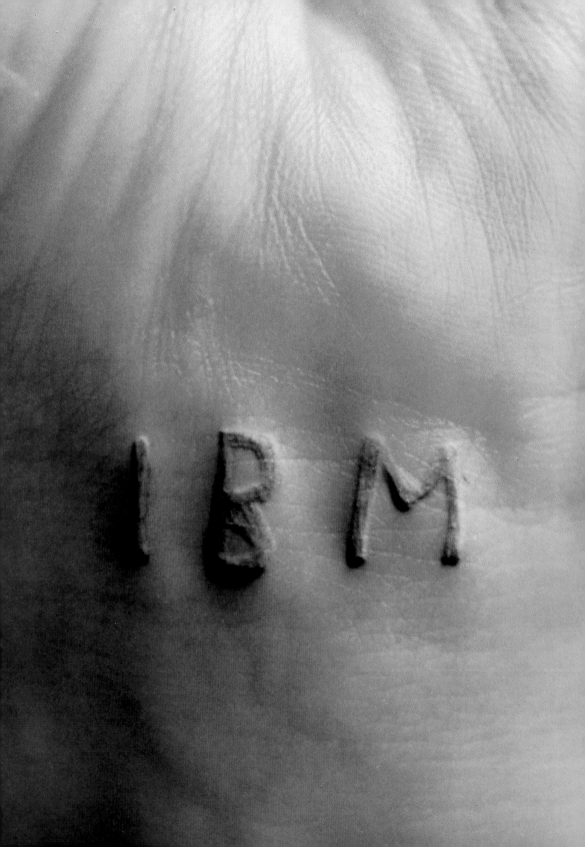

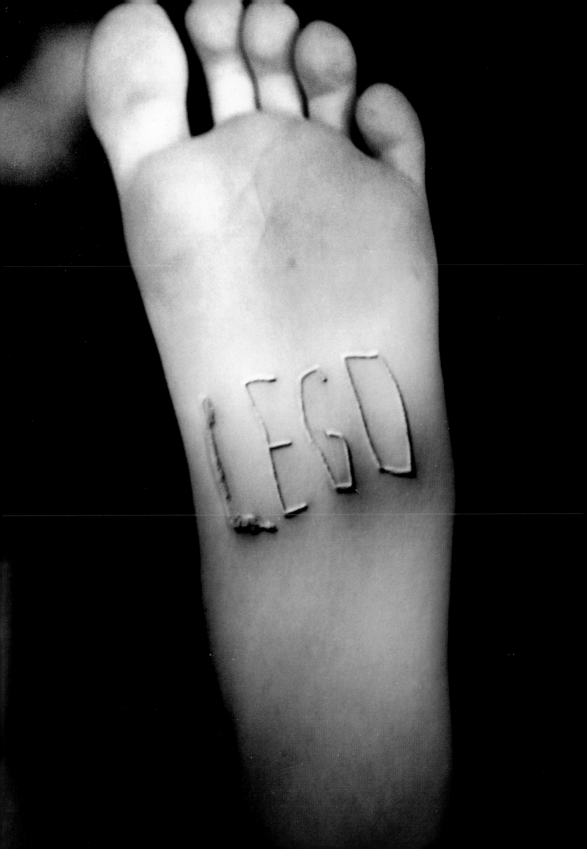

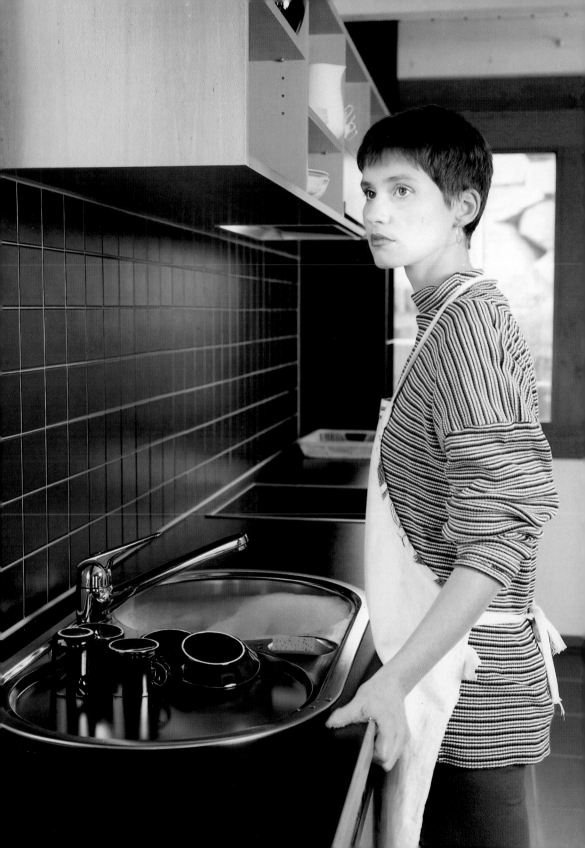

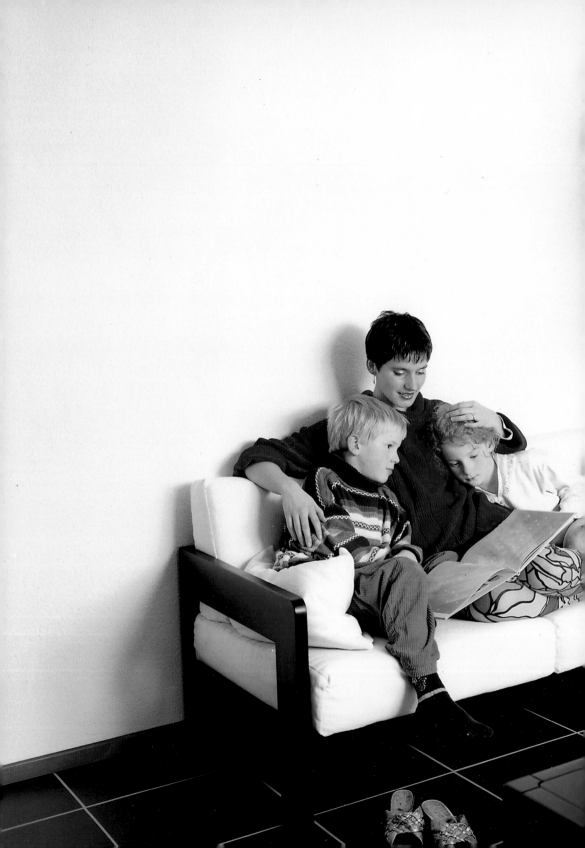

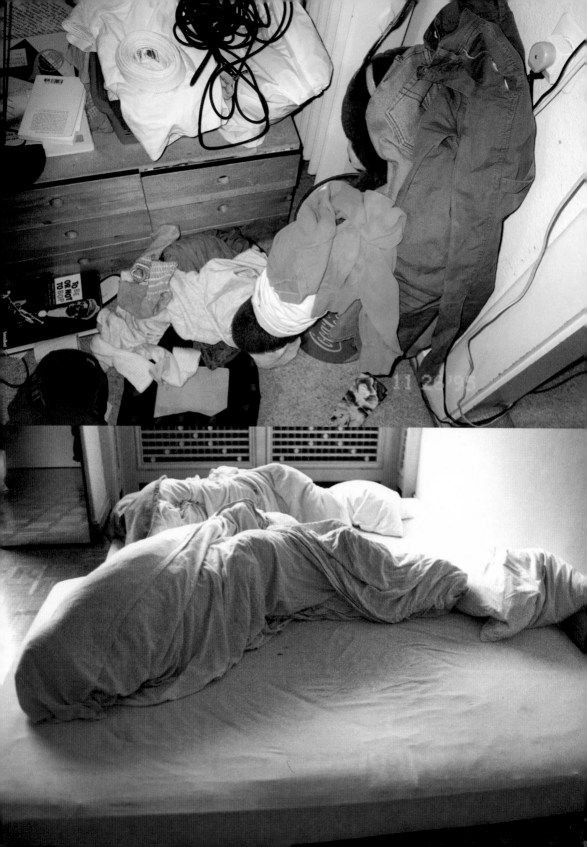

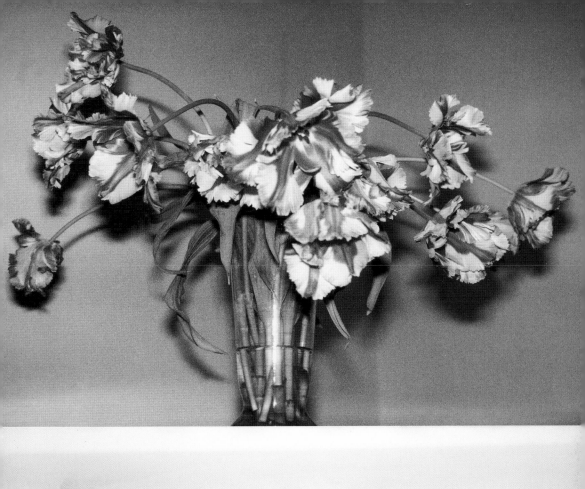

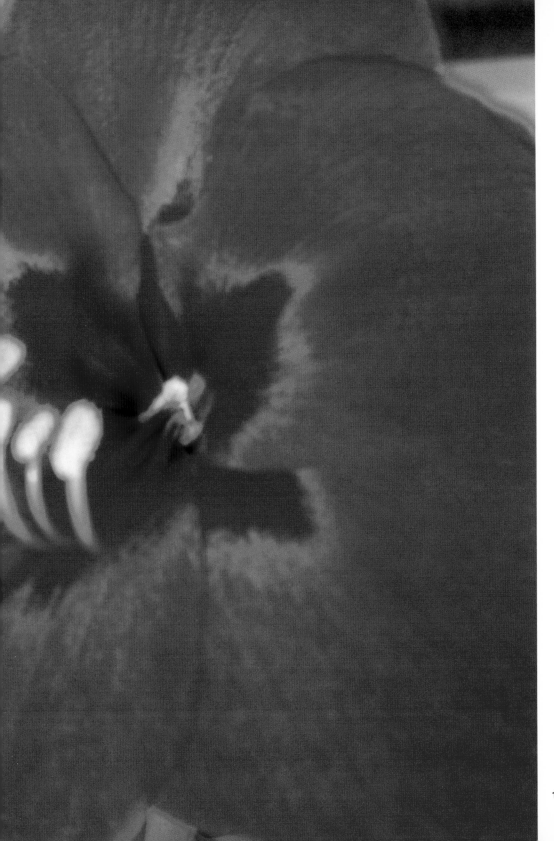

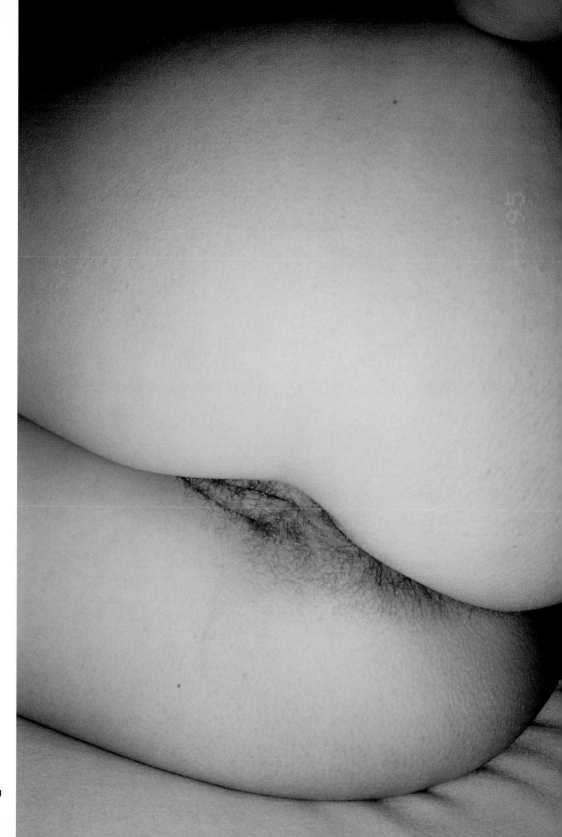

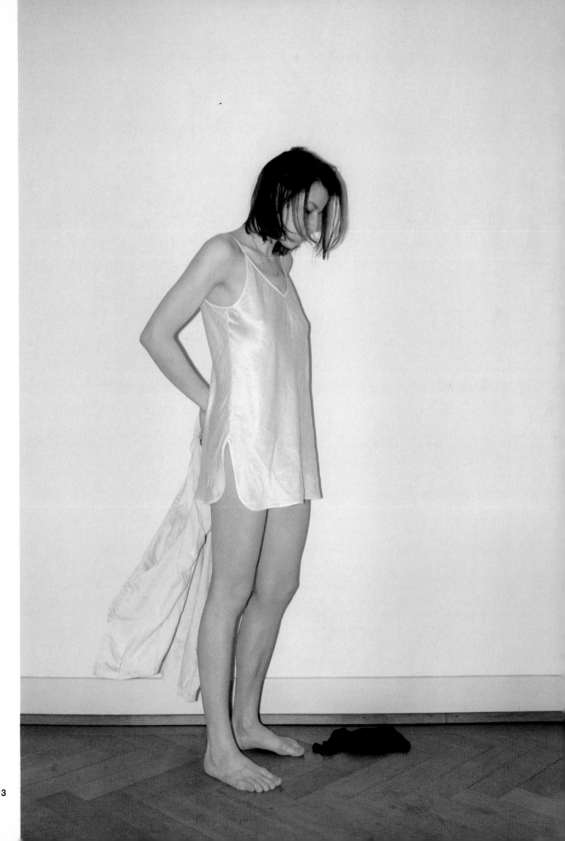

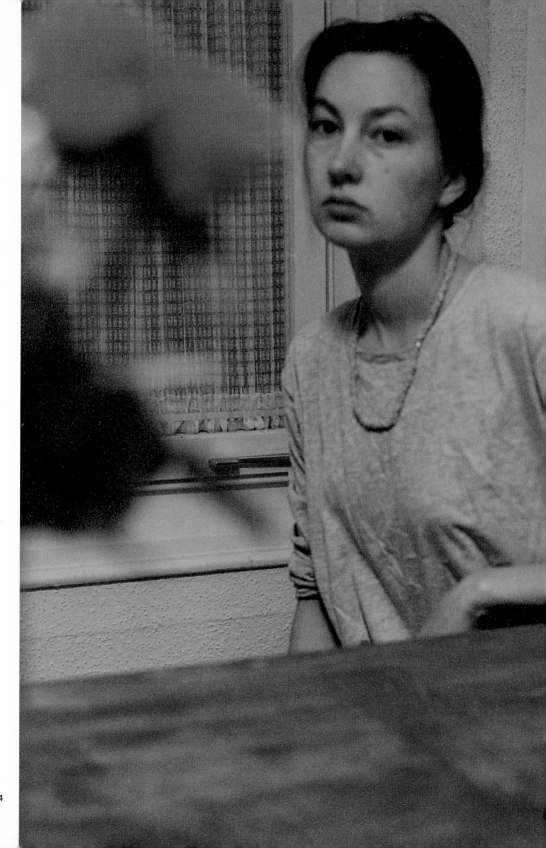

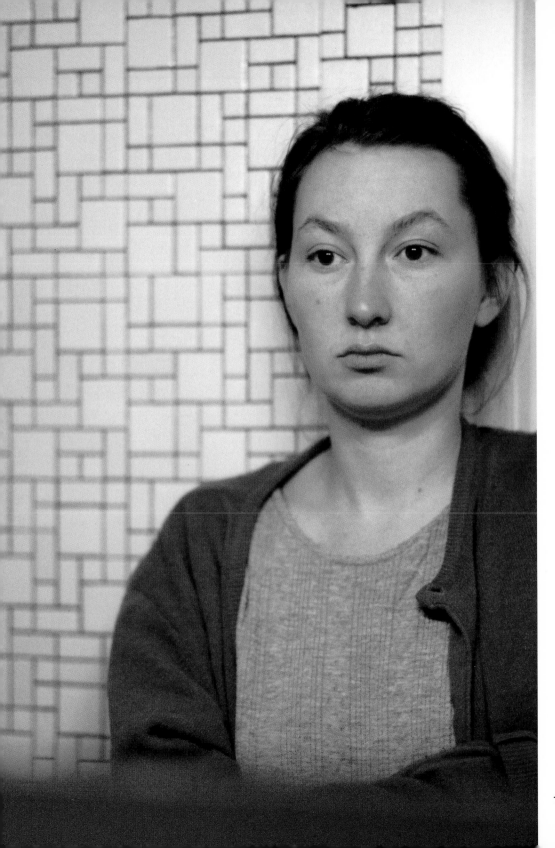

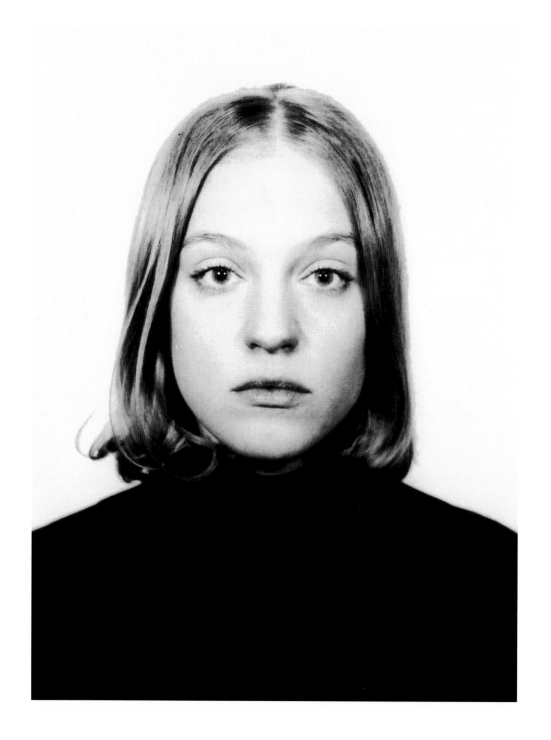

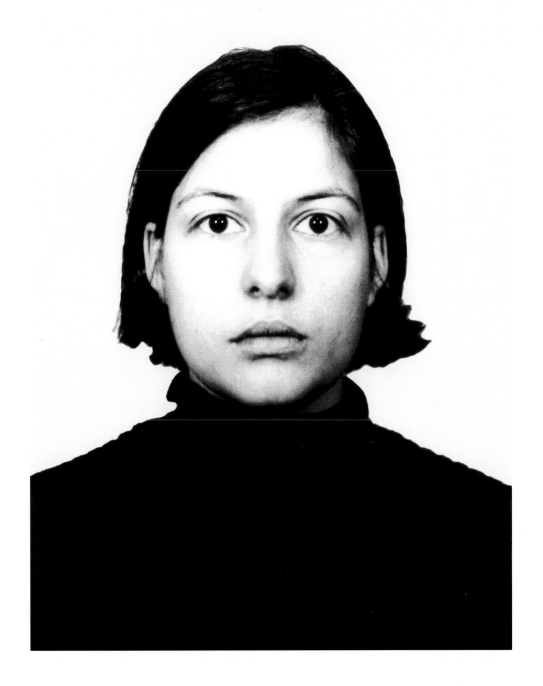

"Notfamilier Setteny"

am Abend im Winde, und bald die Nacht sich
aus ihren Schlafgemächern mit roch ganz
kleinen Augen, Schlitzen, schwarzen, und kaum
zu erkennen, weil sie die Farbe der Nacht
tragen. Alleine, riesig, schleicht die sich
hinaus auf die Felder. Überzieht die Welt mit
ihrem Gewand. Wirklich der sich, Mit sie gefangen
in ihren Kissen, weintig sich festkrallend
in das zarte Fleisch. Ein leiser Wimmern

GESUH

GESUCHT

Anna Bargb

Anna Barbara Rudolf

A. B. Rudolf

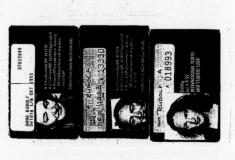

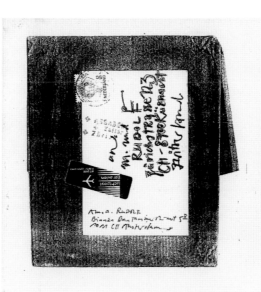

In nichts ähnelt das Bild dem, was ich von dir weiss,
in nichts kann ich dich also finden.

Die von der Polizei vernommenen Zeugen wussten nichts
Auffälliges zu berichten.

Die Polizei ist für jeden Hinweis dankbar.

Deze vordering moet worden ingeleverd bij aanmelding bij de Politie.

DE HOOFDCOMMISSARIS VAN POLITIE,
namens deze,

Amsterdam, den 30.7.92

Der Unterzeichnete RUDOLF
AINA BARBARA

Vermutlicherweise dem menschlichen Auge
entschwunden. Als wär's normal,
vermutlicherweise wie getrennt vom eigenen
Schein im Neuen nicht fassbar
als wär's ein Mensch mehr irgendwie
als nur ein Mensch.

Gesucht, ein Gesicht mit dunklen Augen,
gesucht, ein Gesicht, das wie jedes Gesicht
ein Gesicht ist, nicht beschreiben,
und ich kann es nicht beschreiben,
denn dir Bilder sagen nichts aus.

125

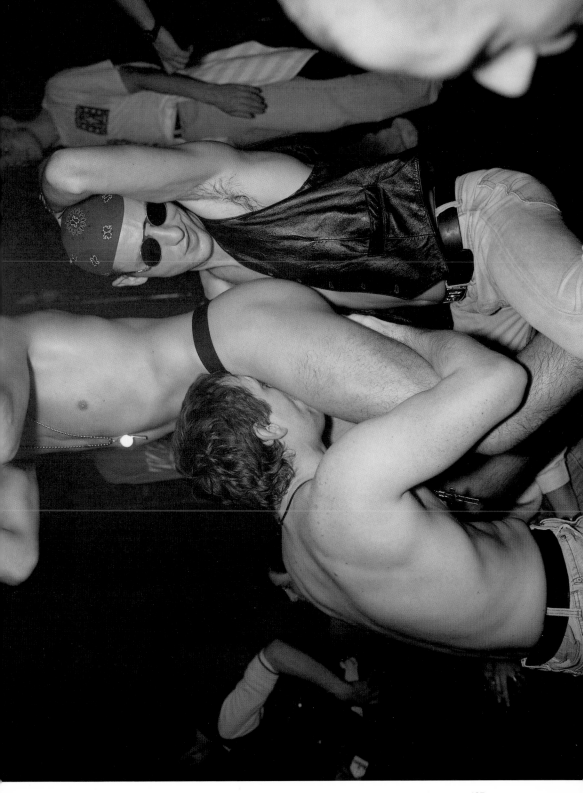

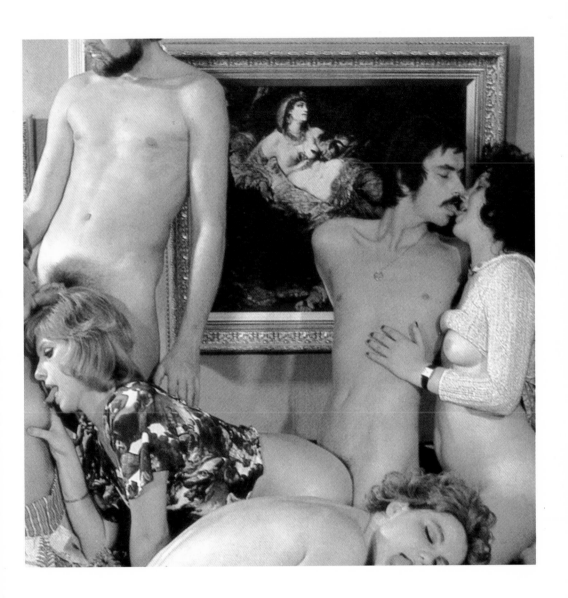

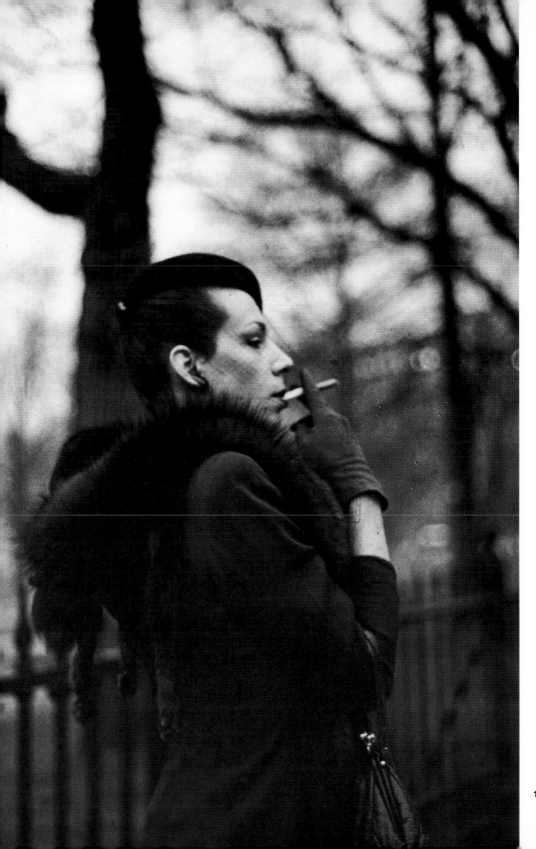

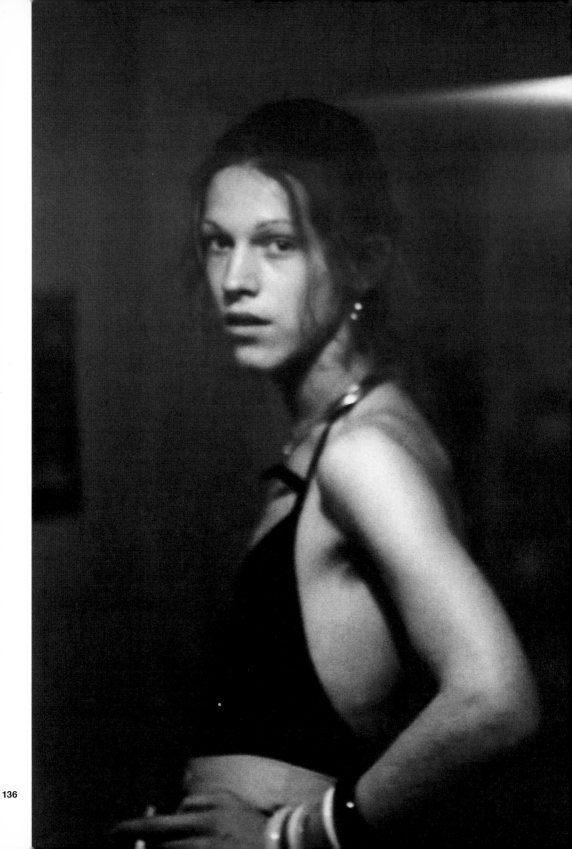

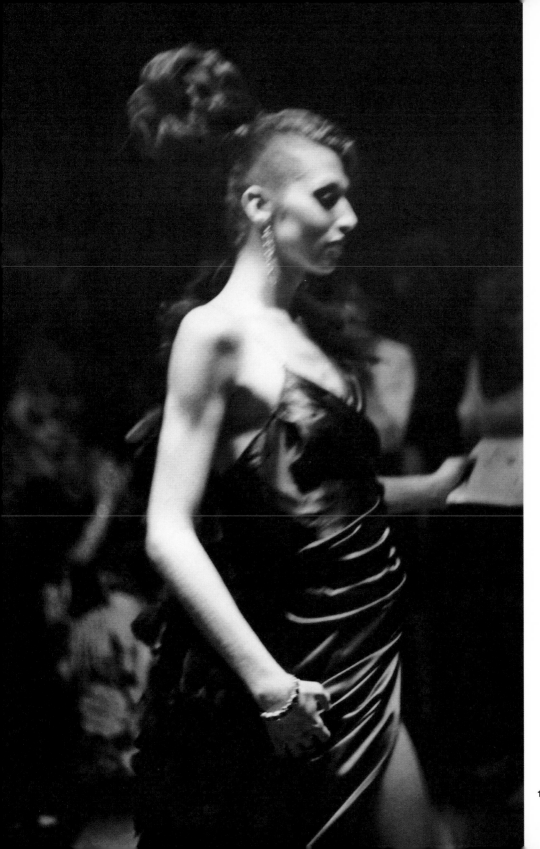

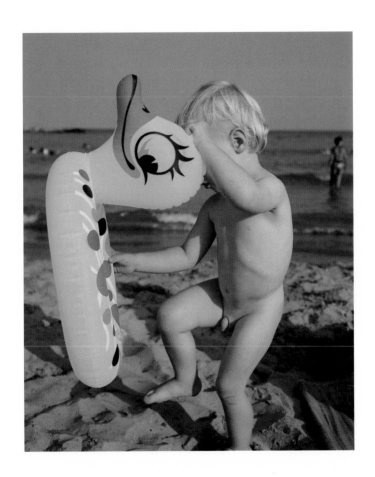

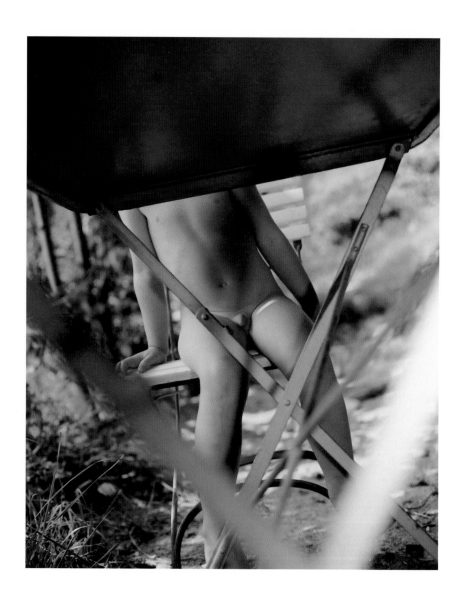

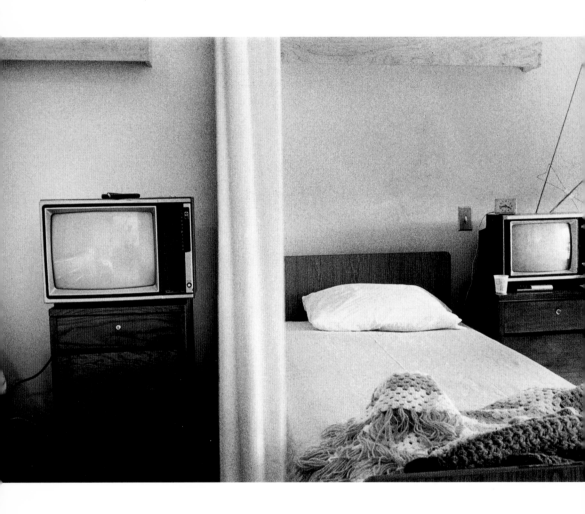

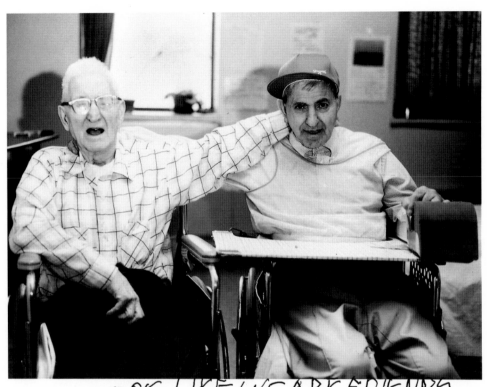

WE LOOK LIKE WE ARE FRIENDS
I NEVER TALK TO HIM
WE HAVE NOTHING IN COMMON
THERE IS NOTHING TO SAY

WE ARENT LIKE THE PICTURE

John Mahon

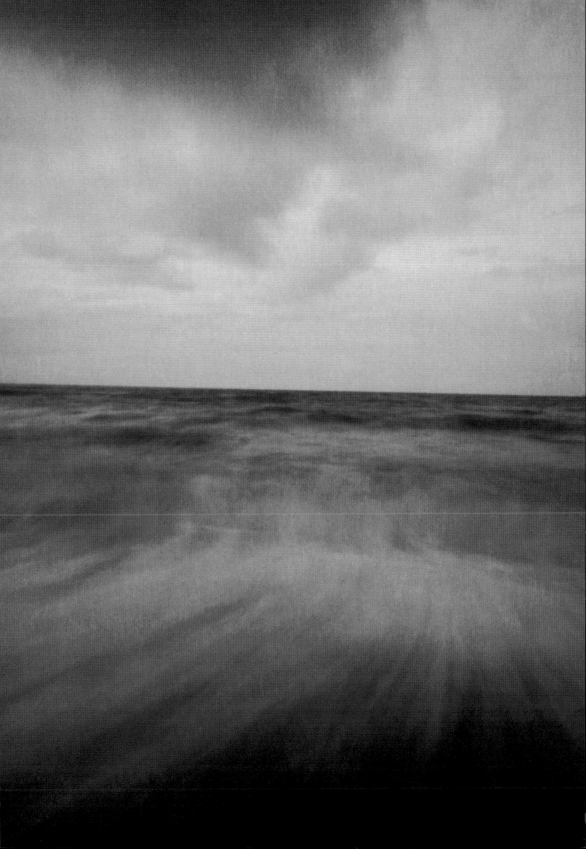

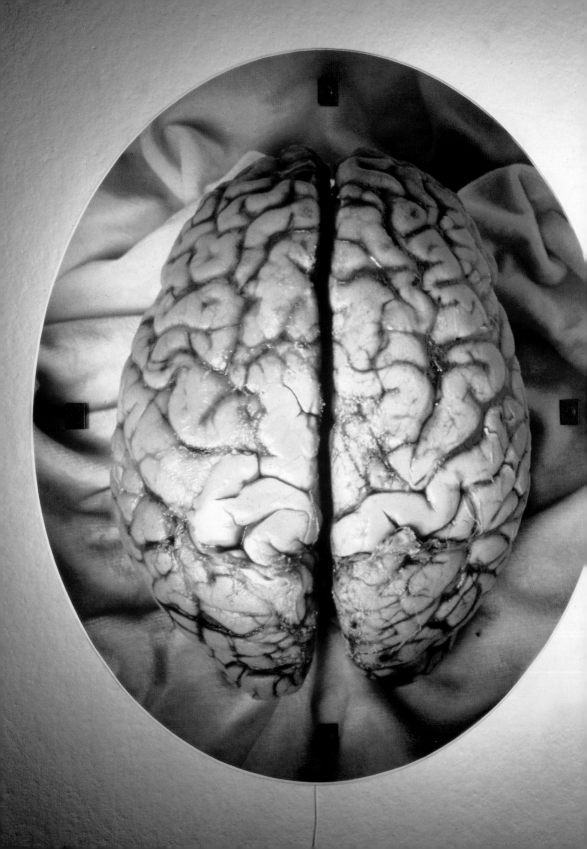

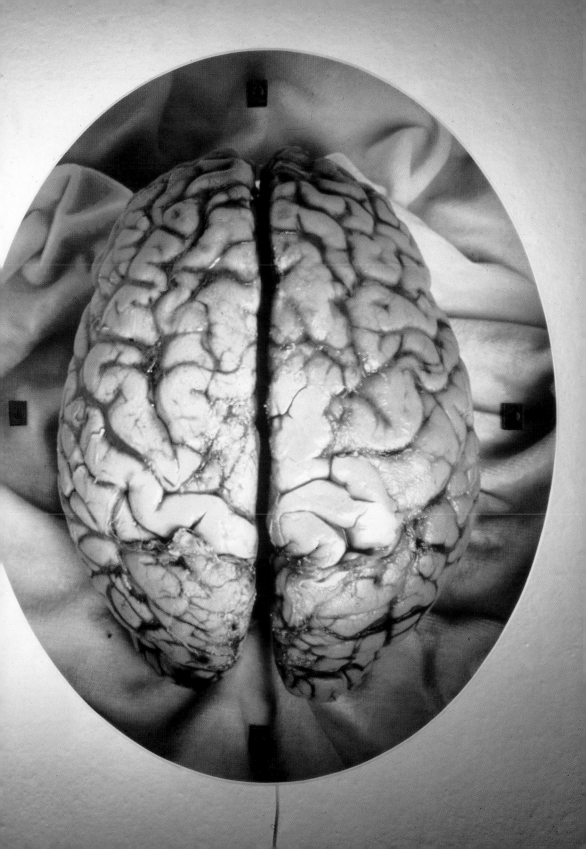

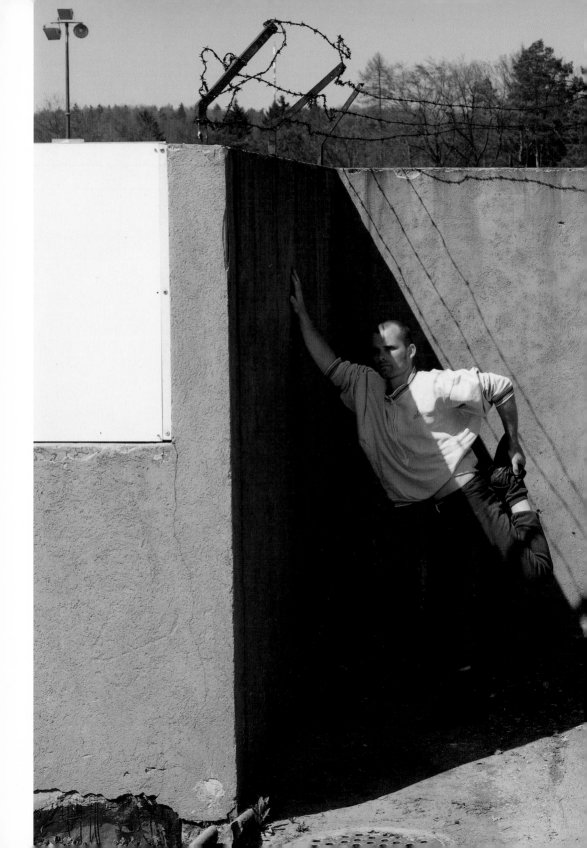

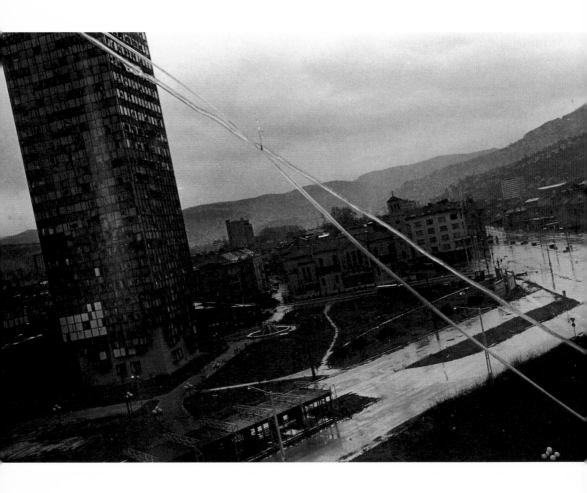

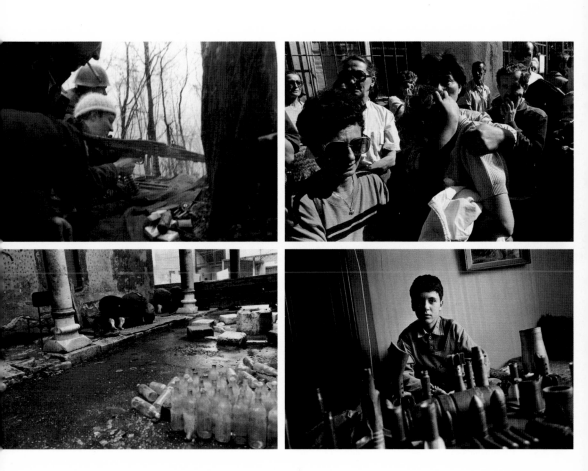

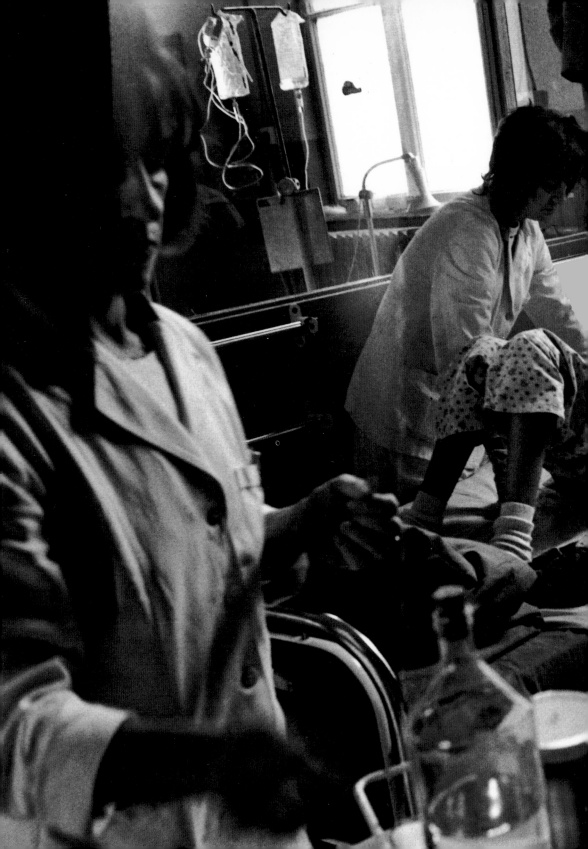

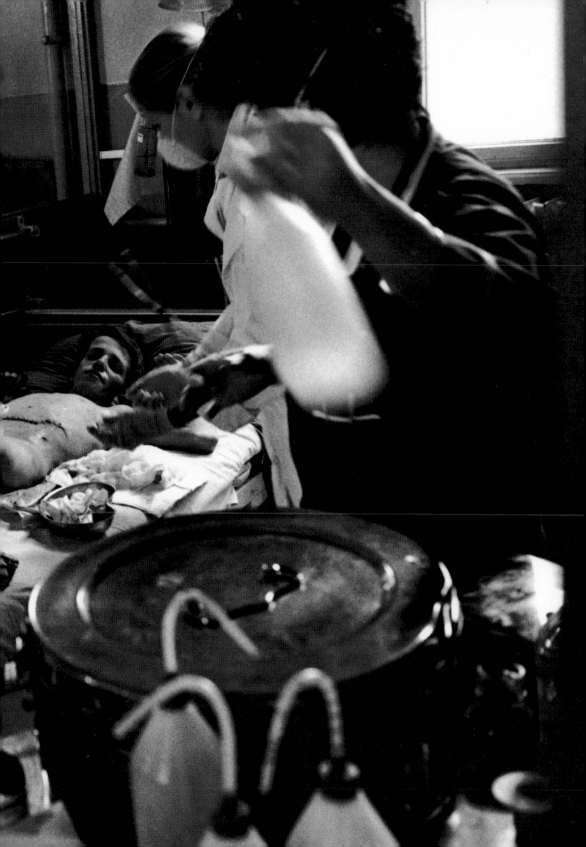

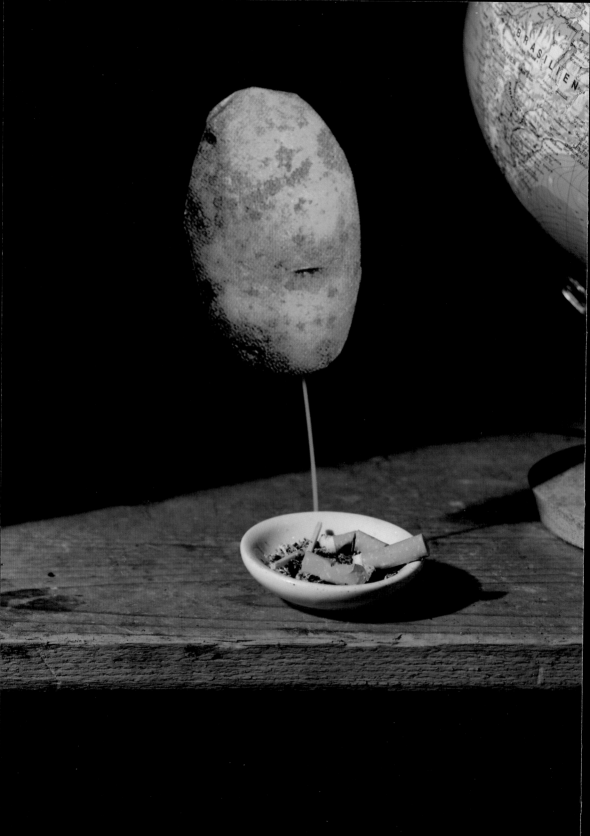

Markus Frehrking & Matthias Lange

IKONEN –
SELBSTGEMACHT

Vom geruhsam sich drehenden Weltenrad zur nervös zwinkernden Ich-Maschine

Im Grunde ist alles gesagt, sind alle Kämpfe ausgetragen. Die Bedingungen und Eigenheiten der Fotografie, ihre theoretischen Potentiale sowie ihre apparativen und materiellen Grundlagen wurden mühsam, aber doch ausgiebig erforscht und analysiert. Das Gerangel um den Objektivitätsgehalt von Fotografien ist ohnehin schon seit grauer Vorzeit beigelegt. Im Bereich der sogenannten Kunstfotografie hat sich die Maxime vom «Schaffen eigener Wirklichkeiten» längst ihren Rang erboxt; sie wird akzeptiert und gilt als anzustrebender Standard. Sogar die Freiheit zur ausgiebig beargwöhnten und heftig diskutierten Reproduktion, zum Diebstahl also, ist glorreich errungen. Haltungen und Mittel in der Produktion herkömmlicher Fotografie – anachronistisch, analog – sind so vielfältig verfügbar wie ausgereizt. Innovationen jedenfalls lassen sich hier keine mehr holen. Alles ist geschafft, gut verlaufen und zu einem Grossteil im Museum. Eigentlich wäre es an der Zeit, wieder einmal etwas Neues auszudenken.

FRONTPAGE

So oder ähnlich könnte man den angesagten Kulturpessimismus fortschreiben, um kurz darauf die «digitale Fotografie» auf einen Sockel zu stellen, auf dem sie nichts zu suchen hat. Aber dazu später mehr. Wir kennen die angeführte Argumentation, und gleich vorweg: Wir können sie nicht leiden. Gelangweilt warten ihre Vertreter auf ständig neue Einsichten und nie dagewesene Kreativschübe. Fotografie kommt ihnen deshalb ausgepowert vor, weil sie auf den Sex-Appeal einer sich permanent erneuernden Kunst- oder Fotogeschichte setzen und sich vom Medium andauernd neue, unglaubliche «Kicks» versprechen. Denn das Frischesiegel der Malerei – wer erinnert sich nicht an ihren ölschweren Duft und ihre wild fuchtelnden Gesten? – ist einmal mehr abgelaufen; jetzt muss die Fotografie herzeigen, was sie hat, und behilflich sein, die auf ewig öde Frage «Was ist Kunst?» zu beantworten. Und wenn wir wieder und wieder hören müssen, es sei alles schon dagewesen, dann ist klar: Es herrscht viel Betrieb auf dem falschen Dampfer.

Bilder – und insbesondere Fotografien – können heute sehr wohl spannend sein. Dann nämlich, wenn es gelingt, sie aus einer anderen Perspektive zu sehen, neue Zusammenhänge zu entwickeln, Themen der Zeit mit fotografischen Mitteln zu erwei-

170

tern. Das aber heisst, die Fotografie eben gerade nicht als Ausdrucksmittel ihrer selbst oder «der Kunst» zu isolieren und das Kraftfeld der Wirklichkeit zu verlassen. Statt dessen sind Fotografien als individuelle Äusserungen zu begreifen und einzugrenzen, in denen sich bestimmte Haltungen zur Zeit und zu den Dingen spiegeln. Von solcher Warte aus lässt sich ein interessanter und eigenständiger Pfad durch den Dschungel der visuellen Möglichkeiten schlagen.

Die Bilder selbst werden sich kaum mehr grossartig verändern. Modellieren lassen sich bloss ihre Rezeptions- und Bewertungsformeln. Oder wie Friedrich Küppersbusch einmal sagte: «Es kommt nicht darauf an, was aus dem Fernseher herauskommt, sondern wie wir hineingucken.»

Es gab eine Zeit, da herrschte friedvolle Einigkeit im Land der Fotografie. Fast alles hätte man dem Foto damals abgenommen, und man glaubte, die Funktionsweise der Bilder ausreichend durchschaut und die letzten Geheimnisse des Vorgangs «Fotografieren» gelüftet zu haben. Natürlich existiert diese Idylle des Glaubens nicht mehr; höchstens ein paar unbedeutende Sekten mögen das alte Spiel noch weitertreiben. Um diesen Ballast loszuwerden, bedurfte es allerdings einiger Anstrengungen. Ein paar Erinnerungsschnipsel aus den Tagen der schleichenden Revolution:

THE CAMERA BELIEVES EVERYTHING

Zunächst ist es der Grossuntersuchung der 70er Jahre, der Analyse des apparativen Prinzips Kamera, zu verdanken, dass die Fotografie heute zu ihrem selbstbewussten Status eines eigenständigen künstlerischen Mediums mit all seinen Vorzügen und Tücken gefunden hat. Die dabei erdachten, ideologisch geprägten Begriffe, Konzepte und Schulen mochten einem zwar oftmals gewichtiger erscheinen als die Notwendigkeit, Bilder mit Ästhetik oder Sinn anzureichern. Aber der Weg war unumgänglich. Hier liesse sich beispielsweise die «Autorenfotografie» anführen, in der nicht mehr und nicht weniger gewonnen wurde als die Freiheit des Fotografierenden, in jeder erdenklichen Form auf «die Welt da draussen» zu reagieren. Erstaunlich, wie eine im Rückblick fraglose Selbstverständlichkeit einmal eine ganze «Schule» begründen konnte, deren Wirkung bis in die Gegenwart ausstrahlt.

Als Richard Prince 1977 durch den Sucher seiner Reprokamera schaute und dem unbeweglich montierten Apparat nochmals eine Fotografie zum Frass vorwarf, begann mit dieser vergleichsweise schlichten Geste eine künstlerische Entwicklung, die als «Appropriation Art» erst zehn Jahre später zur vollen Blüte kam und bei Prince konsequenterweise in der Formel mündete: «The Camera Believes Everything». Prince hatte nicht mehr der Mechanik von Vermittlung und Betrachtung auf die Finger geschaut, wie das noch wenige Jahre zuvor üblich gewesen war. Viel schlimmer: Er hatte der Fotografie ihren eigenen Spiegel vorgehalten. Das fotografische Abbild ergab, nochmals abgebildet, zwar ein Hyperbild, der Marlboro-Mann wurde zur Ikone, doch zwischen seiner äusseren Ästhetik und den in ihm eingelagerten Suggestionen und Wünschen klaffte vor allem die erstaunliche Inhaltsleere der Fotografie. Ein Medium sah sich gewissermassen selbst an und wunderte sich. Jedenfalls glaubte es seiner eigenen Behauptung von nun an gar nichts mehr, und wir folgten ihm darin.

Jeff Wall wiederum erklärte den Glauben auf eine ganz andere und doch verwandte Art und Weise für verloren. Er konstruierte Alternativen zum Diktat der Auffassung, der grundsätzlich «verlogenen» Fotografie sei nur mittels Flucht aus ihrem Abbildcharakter zu entkommen. Nicht wenige Fotografen gaben sich ja einzig deshalb ihren schwer angreifbaren, realitätsfernen Abstraktionen und mit Schwämmen produzierten Schmierbildern hin, um nicht abbilden zu müssen. Die Inszenierungen der 80er Jahre zeigten dagegen, dass es auch anders geht, dass man sich weiterhin kritisch mit der zweifelhaften Struktur des Bildes befassen konnte und trotzdem – wie so ideal kombiniert bei Wall – imstande war, pointierte Aussagen über gesellschaftliche Fragen zu machen. Das parallel dazu auswuchernde, in den 80ern vom Zeitgeist motivierte

TAKE THAT!

OLAF BREUNING hockt sich auf einen braunen Teppichboden und knipst jede Menge denkbarer und undenkbarer Kleinstgegenstände, die er fein säuberlich vor sich plaziert. Das können aus Setzkästen bekannte Spielfiguren, Plastikbäumchen, Knöpfe, ein Bonbon oder eine geteilte Birne sein. Aus seinen Fotos stellt Breuning daraufhin Tableaus mit 32 oder 48 solcher Aufnahmen her. Das sieht nett aus, ist auf amüsante Art idiotisch und so trivial, dass es schon wieder wichtig ist. Früher hätte man gefragt: Wo ist die Botschaft? Was soll der Unsinn? Heute fragt man: Handelt es sich hier um eine Attacke auf die tagtägliche Wichtigmacherei der Bilder oder um einen Dialog zwischen der Freude am abstrakten Gesamtmuster und den konkreten Eigenschaften solch heterogenen Krempels? Oder um einen Seitenhieb auf den Perfektionsdrang überinszenierter Fotografie der letzten paar Jahre? Auf alle Fragen: Ja!

sinnfreie Inszenieren – Motivhaufen mit so viel Kitsch wie auffindbar – hat sich allerdings ziemlich schnell in seiner eigenen Opulenz erstickt.

Spät, aber noch rechtzeitig, gelang es Larry Clark, seine einstige, dokumentierte Teilhabe an der Szene jugendlicher Aussenseiter und Drogenkids in eine noch immer engagierte, aber ehrlich distanzierte Betrachtung des Themas zu verwandeln. Dabei schaffte er es, die rauhe Live-Fotografie der 60er Jahre abzuschütteln und durch Einbeziehen verschiedenster

DEREK STIERLI hat herangezüchtete Haustiere gesichtet und lässt sie in aufdringlichen Stubeninterieurs posieren: Nackthund vor Pastellgardine, ein putziger Hamster auf gemustertem Linoleumboden. Wir schmunzeln unweigerlich, fühlen uns zugleich veräppelt und verblüfft. Stierlis Satire zielt auf Menschen, die Flüsse begradigen, Tomaten-Gene manipulieren und sich degenerierte Wellensittiche zum untertänigen Freund machen. Ebenso jedoch wird hier die gängige Hingabe an die Künstlichkeit, den vielzitierten «Kitsch» auf eine Weise kommentiert, die auch uns einen Kommentar entlocken will.

Medien-Samples zu einer reiferen, komplexeren Sprache zu finden, die aus Erfahrung redet und sich zu einem reflektierten, aus Zuneigung erwachsenden Kommentar zu Pubertät, Sex und Gewalt verdichtet. Clark hat unmissverständlich klargemacht, dass eine biographisch variierte Bestandsaufnahme von Jugendlichkeit mehr Aussagekraft entfaltet als alle sozial motivierten Sichtweisen der vergangenen Jahre. Er war nicht nur bereit, den Love-and-peace-Mythos seiner eigenen Generation zu widerlegen, sondern führte in krasser Art vor, wie hinter der mediengeprägten, konsumorientierten Jugendfassade der 90er eine desillusionierte Generation heranwächst, für die diese Gesellschaft kaum noch Werte zur Verfügung stellt. Darüber hinaus variiert er Medienphänomene und die Realität zu einem explosiven Gemisch, ohne je in die Versuchung zu geraten, den väterlichen Zeigefinger zu heben.

Wie auch immer sie sich formulierten – wichtig war bei allen bewusstseinserweiternden Arbeiten der letzten beiden Jahrzehnte der fotografische Kurzschluss, den sie ermöglichten. Mittels der Kamera stellten sie klar, nach welchen Regeln und Prinzipien Apparat und Fotografien funktionieren und eingesetzt werden. Darüber hinaus bezogen sie Position zur altbekannten Wirklichkeit oder auch zur Bildtradition. Ohne Berührungsängste erweiterte man die früher dokumentarisch 1:1 gesetzte Realität um den brüchig reflektiven Raum der öffentlichen Bilder und planierte damit ein ergiebiges Terrain für künftige Bildkonstruktionen.

Natürlich und durchaus gemäss ihrem Naturell, ein Abbild in Anführungsstrichen zu sein, hat sich die Fotografie nie ausserhalb sozialer Prozesse stellen können.

DAZED & CONFUSED

Als öffentliches Medium war sie in ihrer Erscheinungsweise immer auch abhängig von den Diskussionen und Problemen der Gesellschaft. Es ist daher wenig überraschend, dass sie in Zeiten wie den 70ern hochpolitisiert und gern als «Waffe» für den politischen Kampf gesehen wurde und sich zugleich immer auch selbst kritisch zu hinterfragen hatte.

Wenn es heute ständig schwerer fällt, Realität zu greifen und in den Griff zu kriegen, hat dies sicherlich auch damit zu tun, dass wir in der Vergangenheit ein ums andere Mal unsere Vorstellungen von «Wirklichkeit» nachhaltig überprüfen mussten. Als beispielsweise mit dem Boom der Chaostheorie begründete Zweifel an den herkömmlichen Methoden der Wissenschaft aufkamen, wirkte sich dies auch auf die Kultur aus. Viele Fotografen begannen, unser lineares Verständnis von Wirklichkeitswahrnehmung anzuzweifeln und produzierten schwindelerregende Bildsprünge und Aussageschleifen. Erschwerend kam hinzu, daß sich weit vor 1989 und dem Einsturz des Eisernen Vorhangs Kategorien wie «links» und «rechts» kaum eingrenzen liessen und längst nicht mehr nur für «gut» und «böse» einstanden. Einfachste, vertraute Dualismen waren im Eimer.

Gleichzeitig begann die Blütezeit der Dekonstruktion. Wer überhaupt noch irgendetwas auf irgendeinem Sockel sah, zog es herunter und dekonstruierte es. Doch so sehr dieses kräftezehrende Auseinanderpartikularisieren als konsequent erschien – es wurden damit auch gemeinsame Diskursfelder aufgegeben. In fortschreitender Aufsplitterung existierten völlig unterschiedliche Strategien nebeneinander, die sich

MERET RUDOLF nutzt den eigentlich «dokumentarischen» Bildversender Faxgerät in funktional angebrachter und zugleich subjektivierter Weise: Neben Fotos der als verschollen beschriebenen Schwester (Ausweise, Bilder des privaten Umfelds) werden Textfragmente und handgeschriebene Notizen zur fiktiven Fax-Fahndung eingesetzt. Die Fotografie ist nur noch Referenzmedium und flüchtet sich aus der Isolation brav präsentierter Bildfolgen. Eine bislang kaum genutzte Idee, gekoppelt mit einer merkwürdigerweise nur selten in der Kunst «missbrauchten» Alltagsmaschine.

DANIEL SUTTER spürt einer neuen Generation nach. Seine Portraits sind fast ausdruckslos, die neutral schwarz gekleideten jungen Menschen wurden ohne Regung abgelichtet. Es lässt sich in sie noch weniger Charakter hineinspekulieren als in Fotos der Terroristenfahndung. Ist diese Jugend so eitel wie das, was sie geboten bekommt? Sucht Sutter wirklich nach ihr, oder weiss er längst alles?

gegenseitig ignorierten und auch keineswegs mehr zu einer gemeinsamen Basis zu-
sammenfügen liessen. Während die einen in die Theorie flüchteten, um noch eine
letzte Handbreit Boden unter den Füssen zu haben, schufen sich andere trotzig ihren
eigenen kleinen Kosmos. Kunstkritiker verlagerten sich darauf, Entwicklungen entwe-
der nur noch zu beschreiben, oder sie verloren sich in theoretische Überbauten aus
Deleuze & Co., den Draht zum Künstler längst gekappt. Schaut man heute in die Semi-
nare einschlägiger Hochschulen, so wird man dort eher Zwiegesprächen oder
Intimdialogen beiwohnen können als einer gepfefferten Diskussion. Tatsächlich finden
sich kaum mehr Stolpersteine auf dem Weg zur kosmopolitischen Kulturgesellschaft
einer unproduktiven Freundlichkeit.

Mal ehrlich: Nur wenige der Jetzt-Generation treibt es noch **VIDEO-ACTIVE**
mit Schwung und Neugier in reine Fotoausstellungen. Auch
legen viele die Kamera ohnehin weg und verbringen einen
Grossteil ihrer Tage an Terminals und in Netzen. Dabei kommen freilich massenhaft
Bilder fotografischen Ursprungs zum Einsatz: Sie werden downgeloadet, komprimiert,
verschickt, vor allem rasant schnell durchgeklickt und wegkonsumiert.

«Fotokunst» mag zwar ein Aphrodisiakum für den Kunstbetrieb sein, innerhalb
der Konkurrenzkämpfe der Medien ist sie keineswegs en vogue. Eine als relevant und
frisch uns eingeredete Kultur verpasst eher, so heisst es, wer eine Woche lang keiner-
lei jugendliche Medien zu sich nimmt, als da wären MTV, Viva, «Trend»-Zeitschriften,
das World Wide Web oder entsprechende Multimedia-Panels.

Derartige Gesamtkunstwerke sind täglich daran, neue Konfigurationen von
Ästhetik, Pop, Glamour und Alltag zu fixieren. Dabei geht es nicht mehr darum, mittels
nachvollziehbarer Sendefolgen die Aufmerksamkeit des potentiell interessierten
Zuschauers zu erhaschen. Im Gegenteil: Man hofft auf die Erlaubnis, die Zimmer derje-
nigen Kids mit raffinierten Codes zu beschallen, die sehr wohl wissen, dass sie gerade
mit raffinierten Codes beschallt werden. Diese Angebote werden vom User entweder
verwertet oder verhallen ignoriert im Raum. Gerade MTV produziert ohne Unterlass
neue Image-Surrogate und bestätigt die vielfach kritisierte Behauptung, das Pro-

gramm sei eine sich selbst und der Jugend genügende Welt. Bedeutender als die Musik ist dabei die einerseits vorausgesetzte, andererseits geförderte Existenz einer globalen Multikulti-Jugendkultur mit verkaufsträchtigen, perfekt konstruierten Pop-Helden.

Auch ohne Medienseminare haben wir heute gelernt, die Kanäle zu unterscheiden. Jeder weiss ziemlich genau, welchen Programmen zu trauen ist, welche allenfalls distanzierte Belustigung verdienen und wo auf der Skala die eigene Schmerzgrenze liegt. Wir wissen, was das Fernsehen von uns will, was es netterweise bereitstellt und was es uns nicht geben kann. Eine Medienpräsenz ist entstanden, von der jeder überzeugt ist, dass hinter ihrer Fassade eine ganze Menge Putz bröckelt und dass ein Ende dieses Bröckelns nicht absehbar ist, es sich aber lohnt, den bunten Schein zur allgemeinen Belustigung aufrechtzuerhalten.

Was diese Omni-Bildwelt der klassischen Ablenkungsmedien angeht, so gibt es jede Menge Möglichkeiten, als Konsument zu reagieren. Drei typische Verhaltensformen: Man ist Extremist und entscheidet sich für ein Leben in den Medien, kultiviert ihre Götter, saugt alles Erdenkliche an Filmen, Fotos, TIFFs und GIFs auf, um es kurz darauf wieder zerkaut auszuspucken, und akzeptiert die Bezeichnung Info-Junkie. Oder man ist Connaisseur, hält sich für tendenziell anspruchsvoll, sucht aus dem Teig nur diejenigen Rosinen heraus, die einen kulturell weiterbringen und verabscheut alles, was man in einer Selbstschutzgeste «Schund» getauft hat. Oder aber, sehr elegant und fortgeschritten: Man hat alles gesehen, kennt alle Hürden und Gruben der Medien und ist im Grunde clean und darüber hinweg. Viele geben sich in diesem Stadium völlig retro, machen hie und da ein nettes Familienfoto mit der Pocket und widmen sich vielleicht wieder der Gitarre. Der Schwarzweissfernseher ist kaputt, der Computer ein C64.

Auf jeden Fall gilt: Niemand kann sich heute mehr ausserhalb der Medien stellen, und zugleich leben die wenigsten konform mit ihnen, sind wirklich zufrieden mit dem Inhalt der angebotenen Räume – ob virtuell, konventionell oder spirituell.

Am sinnvollsten und gleichsam das Reaktionsideal zeitgenössischer Medienkonsumenten könnte es allerdings sein, die eigenen Produkte, z.B. Bilder, in den grossen Kreislauf einzuspeisen, und zwar mit wohldosierten Elementen am besten

aller drei Haltungen: mit an Wahn grenzender Leidenschaft, mit Geschmack und mit könnerhaftem Reduktionsvermögen. Solches Bemühen läuft wenigstens darauf hinaus, in unserer auf Vereinzelung und Egoismus programmierten Gesellschaft mit anderen zu kommunizieren und am strategischen und ästhetischen «Spiel» mit der Kunst teilzuhaben.

Fotografieren ist heute, vielleicht nicht anders als Schreiben oder Musizieren, eine äusserst smarte Form versuchter Kontaktaufnahme innerhalb unserer weitestgehend von Sättigung, Verschüchterung und Zurückgezogenheit geprägten Lebenszusammenhänge.

Und für viele erweist sich die eigene Bildproduktion mittlerweile als ein geradezu lebensnotwendiger, instinktiver Reflex, als eine Art Psycho-Katalysator, um der Penetranz der Medien überhaupt etwas entgegenzustellen, statt in passivem Dämmerzustand zu verblöden.

Nicht nur in der Beziehung zum Politischen oder Gesellschaftlichen herrschen Begriffsnotstand und Unordnung. Auch all jene, die versuchen, mit dem bekannten Set durchgerosteter Begriffe so etwas wie Klarheit

IMAGE CONVERTER 3.0

zu schaffen, müssen kläglich scheitern: Stützen wie «Objektivität», «Konstruktion», «Illusion», «subjektive Wahrnehmung» oder «Repräsentationsstruktur» machen in den Köpfen der mit Fotografie Beschäftigten keinen Sinn mehr. Von schwallender Rechtfertigung der eigenen Position ist man genauso befreit wie vom Schubladenziehen vergangener Jahrzehnte. Kaum ein Fotograf lässt sich noch davon überzeugen, sein Schaffen wäre einwandfrei der «Dokumentation», der «Inszenierung» oder irgendeiner neopostpopkonzep-

TAKE THAT!

THOMAS WEISSKOPF spricht mit ironischem Unterton von der öffentlichen Erscheinung des Radikalen: Im Studio fotografiert er Strumpfmasken aus dem Motorradhandel mit der kühlen Nonchalance des Modefotografen und lädt ein zum Design-Vergleich. Der Fotograf behandelt mit Humor ein ernstes Thema, erzielt umgehend Opfer-Assoziationen und vermeidet gleichzeitig jene unsterblichen «Action-shots», die wir so satt haben. Pressefotografie von morgen?

ISTVAN BALOGH konstruiert und typologisiert in seiner Arbeit soziale Zustände und Ereignisse wie Obdachlosigkeit oder Mord. Seine Bilder beeindrucken dadurch, dass aber auch alles auf ihnen gänzlich überdreht ist: die Charaktere, die Situation, die Locations, das Licht, die Schärfe. Balogh legt gängige Erwartungen frei, separiert ihre Einzelteile und giesst gesellschaftlich relevanten Brennstoff darüber, so dass sich in seinen grellen Interpretationen die (Schweizer) Realität regelrecht entzündet.

tionalistischen Schule zuzuordnen. Bewertungsstempel wie «gut» und «schlecht» oder auch simple Beschreibungen wie «scharf» und «unscharf» sind schon lange ausser Betrieb.

Wenn eine Generation wie die unsere seit Anfang der 80er Jahre mit einer Vielzahl von Konzepten bombardiert wird und ausserdem inmitten einer unglaublichen Medienpräsenz aufgewachsen ist, darf es nicht verwundern, dass der Boden, auf dem wir uns jetzt bewegen, mehr als wackelig geworden ist.

Eine um Anerkennung bittende fotografische Haltung braucht nicht mehr hochgesteckten Erwartungen bestimmter Fraktionen zu genügen, muss weder aktuelle Stil-Diskussionen bedienen noch Gruppen-Interessen vertreten. Ebenso ist die Fotografie von der Befriedigung elementarer Bedürfnisse befreit: Information bieten die Sender, Illusion die Kinos und Halluzination die Drogen der modernen Welt (Internet, Chemie, Alkohol).

Als Fotograf bedient man sich mit wachem Auge möglichst unbefangen eines gewaltigen Ensembles von Kategorien für die im eigenen Bild neu zusammensetzbare Schichtung. Jede Fotografie ist damit ganz selbstverständlich eine zweidimensionale Spielfläche taktischer Ebenen, ästhetischer Bezüge und gewitzter Verschlüsselung. Man distanziert sich von «der» Fotografie, versucht Bilder durch einen Fremd-Kontext aufzufächern oder spiegelt kurzfristig eine Dokumentation vor, um diese sogleich durch grelle Zuspitzung derselben wieder auszuschalten.

Jeder erwartet mittlerweile, dass ein «cleveres Foto» immer auch seine mediale Selbsteinschätzung rhetorisch blosslegt und damit auf die vielfältigen Codierungen hinweist, die es beher-

SUSANNE STAUSS macht aus Zeitungen bekannte Tatort-Motive zum Anlass ihrer Bildsuche in Vorstadtgürteln - sie adaptiert einen fremden Blick. Dass ihre eigenen Fotografien nicht viel anders ausschauen als die vorweg recherchierten, ist nicht der Witz, sondern das Ziel. An der Wand isoliert, sind die Fotos trister Eigenheime und Wohnblöcke ganz auf sich selbst zurückgeworfen. Gleichzeitig bleibt aber hier die Unsicherheit erhalten, die wir im Zusammenhang mit Kriminalität empfinden. Das mulmige Gefühl wird noch verstärkt durch den fehlenden Kontext.

FRANÇOISE CARACO war des Nachts in Zürich unterwegs, die Grossformatkamera im Anschlag. Nicht romantische, lichtfunkelnde Strassenszenen sind dabei herausgekommen, sondern vor allem eine Fokussierung auf die Farbe Blau als Ausdruck einer regionalen Stresssituation: Mit blauen Glühbirnen und Neonröhren gingen Zürichs Institutionen und Bürger gegen den offenen Skandal herumlungernder Fixer an, denen es mit diesem Licht verunmöglicht werden soll, ihre geschundenen Venen weiter zu traktieren.

bergt. Der Konsument ist nun einmal geschult in so etwas wie «Meta-Rezeption». Junge Fotografie markiert nicht den strikten Antipol zum grossen Bildertaumel. Sie ist sich nur immerfort der Medienimpertinenz bewusst und deshalb gefordert, ihren Charakter als ein Medium unter vielen mitzuthematisieren. Zwar entkommt kein Bildautor seinen Einflüssen und reagiert in der einen oder anderen Form zwangsläufig auf mediale Positionen; viele verstärken diesen Effekt aber sehr gezielt und drehen gerade an dieser Stelle richtig auf.

Ein gutes Foto darf heute vielerlei tun: Es kann überraschen, überzeichnen, angreifen oder amüsieren; es mag auch parodieren oder verwirren. Es darf nur eines nicht: sich selbst überschätzen, mit aller Kraft versuchen zu beeindrucken, zu verblüffen, anzugeben. Dann hat es verloren, der Betrachter durchschaut die Absicht, klickt weiter oder wechselt zum nächsten Kanal.

IM ZENTRUM DER PERIPHERIE

Die Themen aktueller Arbeiten sind – wie sollte es anders sein – nur schwerlich auf wenige Nenner zu bringen. Ebenso vergeblich könnte man versuchen, in Hunderten von komplett durchindividualisierten Lebensentwürfen die Vorlieben unserer Zeit zu orten. Wenn die alten Themen mit ihrem absoluten Sinnanspruch als ausgeleiert gelten müssen und die neuen Schubladen noch nicht beschriftet sind, dann haben gerade die Schreiber ein Problem. Aber doch liegen da Gerüche in der Luft, die man aufschnappen kann.

Viel mehr als je zuvor in diesem Jahrhundert scheint es zum Beispiel den Wunsch zu geben, durch die Kamera schauend den Alltag zu ordnen, ihn gewissermassen mit der Aussicht auf eine Bildäusserung intensiver wahrzunehmen. Auch wenn es nur Nebensächlichkeiten, stichprobenartige Aspekte oder Details – das Nachtleben, das Prinzip Möbelhaus, das Erinnerungsholzpferdchen – sind, die einzelne reizen: Relevanz wird einfach und erfrischend behauptet, Dinge werden aus der Ich-Perspektive heraus kultiviert und mit einer eindeutigen Ästhetik versehen. Als ob die Welt durch den Sucher betrachtet ein klein wenig realer und lebenswerter erschiene.

Ebenso gierig blättert die junge Fotografie in den schon existierenden Alltagsbildern, sucht geradezu penibel nach dem unbewussten, für andere Zusammenhänge

entstandenen Bild, das jedoch seine ursprüngliche Basis noch im Alltäglichen hat. Auch hier steht die taktische Absicht im engen Kontakt mit den verarbeiteten historischen Erfahrungen. Gerade die Fotografie ist schliesslich im besonderen Masse dazu geeignet, in den Alltag einzudringen, der unsere Lebenszusammenhänge oft so treffend akzentuiert. Das «Triviale» bietet sich bereitwillig an, dem «Erhabenen» eine Abfuhr zu erteilen, und erweist sich als tauglich, die ohnehin erschütterten Hierarchien von unten weiter abzugraben. Im übrigen findet nirgendwo anders als bei diesem Thema die Fotografie zu einer ihrer ursprünglichsten Eigenschaften zurück. Was ist naheliegender, als den kleinen, im Grunde primitiven Apparat auf alles zu richten, was sich ihm in den Weg stellt? Gerade in den Bildern des Banalen wird die Fotografie nicht dressiert, weigert sie sich stoisch, eine bemühte Zauberei abzuliefern. Kontexthaken liegen in der Tat in der kleinsten Hütte; auf nahezu jedes Problem lässt sich symptomatisch anhand seines geringsten Widerparts im Alltag verweisen.

Beiläufige, nicht weltbewegende Anspielungen ersetzen die schimmelig gewordenen Bezugsmuster: politische Ismen, Religion, Philosophie, Kunstdogmen.

ICH-MASCHINE

Wenn das Kommunizieren mit anderen schon so selten gelingt, sollte jeder aufgreifbare Monolog begrüsst werden, der hilft, die Suche nach der Identität dieser Generation etwas zu beschleunigen.

Da sieht man sich schon hin und wieder, als «allwissender Medienbürger», einmal fragend im Spiegel an. Ein altes Thema ist auf neue Weise hochaktuell: Es geht darum, den Zweifel am Ich zu nehmen und daraus Bilder zu formen. Weitere Zutaten: die Fragwürdigkeit unser aller Existenz (das bleibt immer), das verschwommene und ziellose Auftreten unserer Generation (das ist wirklich eklatant) und die ironische Distanz zur bildlichen Repräsentation und allem Medialen (das wird zweifellos noch stärker). Dies zu fotografieren ist schon etwas ganz anderes, als standfest und überzeugt an der Ästhetik von Paprikaschoten oder dem Konzept einer Raumerfassung per Kamera zu arbeiten. Vom geruhsam sich drehenden Weltenrad zur leicht nervös zwinkernden ICH-Maschine.

Festzustellen ist eine Entwicklung, die Nan Goldin mit ihrer stark autobiographisch getünchten Nah'-am-Leben-Fotografie der New Yorker Subkultur nachhaltig beeinflusst, wenn nicht mit ausgelöst hat. Goldin hat in besonderer Weise vorgeführt, dass Authentizität nur dann erreichbar ist, wenn sie einhergeht mit einem schonungslos auch gegen sich selbst gerichteten biographischen Ansatz. Ihre aus der Insider-Perspektive variierten Themen wie Sex, Liebe und Leidenschaft sind um vieles reicher als jene früher lediglich von aussen betriebene Sozial-Obduktion. Goldin machte klar, dass man auch jenseits konzeptueller Tragflächen «das Leben» fotografisch erfassen kann, ohne in pädagogische Mitleidsfotografie abzurutschen.

In jüngerer Zeit führen besonders Wolfgang Tillmans' innerhalb der Kunst wie der Medien seltsam einhellig akzeptierte Bilder nebst vorbildlichem Verwischen fotografischer Kategorien (Mode und Reportage, Inszenierung und Dokument) vor, wie man die aktuelle Jugendkultur identitätsstiftend reflektiert. Gezeigt werden – auch in den angesagten Magazinen dieser Zeit, die so treffend «i-D», «The Face» oder «Dazed & Confused» heissen – real denkbare Kids mit zeitgemässen Fragezeichen im Gesicht, mit Genuss am modischen Abhängen, Abfeiern und Ablösen vor allem der glamourös konsumistischen Top-Ten-Trend-Attitüde der alten Zeitgeist-Ideale. Diese Generation möchte wissen, wie sie sich fühlt.

Doch steht die Fotografie hier nicht ausserhalb anderer kultureller Auseinandersetzungen, sondern gemeinsam mit ihnen im beständigen Ringen, «Identität» zu formulieren – neben «Diskurs» übrigens *der* Modebegriff der letzten Jahre. Scheinbar gibt es derzeit einen unersättlichen Bedarf daran, den eigenen Platz zu beschreiben und zu definieren. Was liegt da näher, als mit der Kamera einen eigenen Lebensraum auszumalen und so die schon immer starke private Prägung der Fotografie galant auszunutzen. Selbst wichtige Theoretiker der Fotografie (Barthes, Kracauer) haben ihre markantesten Thesen mit Hilfe privater Fotografien zu belegen versucht.

TAKE THAT!

MARIANNE MÜLLER rekonstruiert ihr bisheriges Leben konsequent aus Einzelbildern und Snapshots, die sowohl flüchtig irgendwo geschossen (Reise, Verwandte, Nichtiges) wie auch gezielt ersonnen sein können (Selbstakt oder bewusst festgehaltene und sich als Klischee ganz wohlfühlende Stimmungssituationen). Alles das kommt an die Wand oder in flott spontaner Reihenfolge in kleine, privat anmutende Schachteln und ergibt so etwas wie eine visuelle Selbstvergewisserung zum Thema, worüber Tagebuch hätte geführt werden können, aber nicht musste.

Zwischen Familie, Ferientrip und verdrecktem Spülbecken gelingt es also noch einmal kurz, ausserhalb aller taktischen Variablen von Medien und Kontext zu sprechen und damit dem Kraftfeld der Authentizität näherzukommen. Man blitzt in jede Falte des Lebens, auf jede Laune von Lust und Frust. Hey Foto, wer bin ich?

NEXT 5 MINUTES

So viel man auch herumredet und die Variationen aktueller Fotografie zu benennen versucht, letztlich bleibt es doch beim Abarbeiten «einer» Wirklichkeit. So sehr sich die zeitgenössische Fotografie bemüht, die Realität auszuhebeln, zu ironisieren, sie zu linken oder zu unterlaufen, jedes Bild fällt doch immer wieder auf sie zurück. Im Grunde geht es nach wie vor darum, über den Umweg Foto eine Aussage über die Welt, über einen Teil von ihr, über den Zustand unserer Existenz zu bekommen.

IGOR VINCI fotografiert seine Eltern auf eine Art und Weise, die uns den Atem stocken lässt. Mutter und Vater treten in einer Lebenssituation auf, die sie ganz offenbar hat hängen lassen, und das mit einer Ungeschütztheit, die Neugier entfacht und aus dem Bild herausstrahlt. Vinci hat diese Wirkung mittels einer durchdachten Bildsymbolik komponiert, die eine persönlich nicht weiter zugängliche Geschichte in abstrahierbares Material umwandelt.

MIRJAM STAUB greift tief in das familiäre Erinnerungsalbum, um auf diesem Wege der eigenen Kindheit auf die Spur zu kommen. Das versammelte Material wird collagiert, angereichert mit kurzen handschriftlichen Kommentaren und Zeichnungen, um dann ungeschminkt ausgelegt oder im Buch arrangiert zu werden. Aktuelle, selbstreferentielle Fotonotizen ergänzen das Material und stellen nachdrücklich die Frage nach dem Erinnerungswert der Fotografie.

Natürlich ist beim Publikum schon längst eine Spaltung entstanden. Während die einen in der Lage sind, das trickreiche Spiel zu verstehen und zu honorieren, wundern sich die anderen über soviel abstrakte Codierungen und erwarten von der Kunst noch immer ein Können, das schon längst obsolet geworden ist und sich mit seiner einsilbigen Wundervermittlung überholt hat. Die ewig lauernde Gefahr abzuwenden, dass die Kunst nun endgültig nur noch für sich produziert, wird wohl eine der bleibenden Aufgaben junger Kunst sein.

Seit ihrer Erfindung ist die Fotografie immer wieder in ihren eigenen Reihen totgesagt worden. Dergleichen ist auch im Augenblick aus dem geschäftig brummenden Labor der «digitalen Fotografie» zu hören. Gegenwärtig wird dort versucht, mehr aus der Fotografie herauszuholen, als in ihr steckt, da wird mit vielseitig begabten Maschinen retuschiert, collagiert und verfremdet, was die Photoshop-Filtertricks hergeben.

Dass die Ergebnisse aller Rechenkünste oft nur äusserst mässig sind und kaum mehr als ein Wie-ist-das-denn-gemacht-Interesse wecken können, soll ja daran liegen, dass alles noch unglaublich neu ist. Gleichzeitig geht man von der wirren Vermutung aus, das Medium würde schon dank avanciertester Technik irgendwann über sich selbst hinauswachsen. Dabei liegen die eigentlichen Potentiale des Digitalen aber eher jenseits des Schaffens «künstlicher Realität», des längst abgefrühstückten Aufdeckens von «böser» Lüge und Manipulation – etwa in der Distribution durch Netze und der demokratischen Verfügbarkeit.

Für die Zukunft wird es jedoch völlig egal sein, welchen medialen Charakter die Fotografie annimmt, durch welche Kanäle sie sich verteilt, mit welchen Apparaten sie arbeitet und ob wir sie überhaupt noch so nennen werden. Wir werden weiterhin ein Medium am Leben erhalten, welches es ermöglicht, uns ein Abbild von etwas zu machen. Und alle hier aufgeführten taktischen Spiele und kontextuellen Abhängigkeiten werden mit Sicherheit immer wieder durchbrochen werden von Bildern, die wir so noch nie gesehen haben. Insofern ist «die Fotografie» nach wie vor das in der Wirklichkeit verankerte Medium schlechthin, selbst in Zeiten, in denen wir sie nicht mehr für ihre heutigen Aufgaben brauchen werden.

FRONTPAGE	Sprachrohr der Technobewegung in Deutschland. Nach anfänglichem Fanzine-Status ist *Frontpage* seit Januar 1996 im deutschen Sprachraum auch am Kiosk erhältlich und gilt in bestimmten Kreisen als *das* Zeitgeistmagazin der 90er. Hauptaufgabe von *Frontpage* ist die ständige Reflexion der Techno- und Housebewegung und deren Lebensgefühl.
THE CAMERA BELIEVES EVERYTHING	Das unter dem gleichnamigen Titel herausgegebene Buch von David Robbins enthält eine Reihe von Schlüsseltexten und Interviews zur Re-Fotografie und Appropriation Art der 80er Jahre.

TAKE THAT Vor kurzem unter dicken Medientränen aufgelöste englische Teenie-Plastik-Band aus fünf Jungs, die sich dadurch auszeichnete, dass sie gänzlich von Musikproduzenten ausgedacht, frisiert und plaziert wurde. Der Hype war einer der grössten in der Pop-Landschaft der letzten Jahre.

DAZED & CONFUSED Zu deutsch: Benommen und verwirrt. Eine relativ neue britische Zeitschrift, die unter den Themen Mode, Musik, Kunst und Konsum ein recht treffendes Bild der aktuellen Jugendkultur zeichnet. Sie besteht hauptsächlich aus Fotos und Interviews in ansprechend schlichter Grafik.

VIDEO-ACTIVE Die hochästhetische Sportshow des Senders *MTV*. In ihr werden wöchentlich sogenannte «Action-Sportarten» wie «Snowboarding» oder «Inline-Skating» präsentiert und von Interviews mit den angesprochenen Jugendlichen ergänzt.

IMAGE-CONVERTER 3.0 Ist Teil eines frei verfügbaren Softwareangebots von kleinen Bildbearbeitungsprogrammen, die inzwischen massiv die äussere Erscheinung sogenannter «Multimedia»-Formate prägen. Programme wie dieses tragen dazu bei, die Fotografie «flüssig» zu machen, so dass sie in allen möglichen Netzen und digital codierten Medien abrufbar ist. Nicht selten prägt solche Software bereits die aktuelle Bildästhetik und trägt damit zu einer Sprachvielfalt bei, die immer weiter getrieben wird.

IM ZENTRUM DER PERIPHERIE Der Buchtitel ist gleichzeitig Hauptthese einer vom Berliner Kunstkritiker Marius Babias herausgegebenen Anthologie. Darin wird anhand von Interviews und Basistexten versucht, die sogenannte «Kontextkunst» der 90er kritisch zu bestimmen. Wichtig ist dabei die ständige Dekonstruktion bekannter Hierarchiesysteme des Kunstbetriebs, wobei besonders der bürgerliche Respekt vor dem Künstler systematisch angegriffen wird.

ICH-MASCHINE Die insbesondere in Germanistenkreisen viel diskutierte erste
CD der deutschen Band *Blumfeld*. *Ich-Maschine* handelt im wei-
testen Sinne von politischer wie privater Identitätssuche
und begründete mit sprachlich modern verzwirbelten deutschen
Texten ein neues Selbstbewusstsein hiesiger Popmusik.

NEXT 5 MINUTES Amsterdamer Internet-Symposion im *Agentur Bilwet*-Umfeld,
welches 1995 versuchte, erneut die Zukunft des Internet genauer
zu greifen. *Next 5 Minutes* war Teil eines noch immer anhaltenden
Veranstaltungs-Marathons, in dem fast monatlich die Situation und
Konfiguration der Netzgemeinde diskutiert wird.

Markus Frehrking und Matthias Lange sind Herausgeber des Medienmagazins
PAKT. Das 1994 gegründete Magazin gehört zu den wenigen unabhängigen Publi-
kationen, die sich in den 90er Jahren neu etablieren konnten. Der inhaltliche
Schwerpunkt von *PAKT* liegt in der kritischen Betrachtung der Fotografie im Kontext
von Alltag, Kunst, Medien und Netzwelt.

by **Markus Frehrking & Matthias Lange**

HOME-MADE
ICONS

From the serenely revolving cosmic wheel to the nervously flickering ME-Machine

Basically, everything has been said. All the battles have been fought. The parameters and the properties of photography, its theoretical potential and its technical and material foundations have been laboriously but productively investigated and analysed. The issue of its objectivity was resolved in the dim and distant past. In the field of so-called art photography, the maxim 'create your own reality' has long since won through; this is the criterion universally accepted and pursued. Even the highly suspect and controversial liberty to reproduce – i.e., to steal – has been gloriously secured. Attitudes and techniques in the production of traditional (anachronistic, analog) photography are as commonly available as they are outworn. In that field, at all events, there is not much chance of innovation. It has all been done, it has all worked out well, and a lot of it is in museums. Time to think up something new.

FRONTPAGE

That, roughly speaking, sums up the fashionable cultural pessimism that prefaces the undeserved apotheosis of 'digital photography'. But of this more anon. We are familiar with the arguments outlined above, and we abominate them. Their exponents spend their time in a permanent state of *ennui*, waiting for the arrival of ever new insights and hitherto unknown creative impulses. They think that photography has run out of steam, because they are constantly obsessed with the need for the history of art or of photography to renew itself; they expect the medium to provide them with a constant succession of new and incredible kicks. For painting – remember painting, with its oily smell and its wild, fumbling gestures? – is now well and truly past its sell-by date. Now it is photography's turn to show what it can do, and to help us answer the perennial, dreary question, 'What Is Art?' The more we hear people repeat that it has all been done before, the clearer it becomes that an awful lot of activity is going on aboard a slow boat to nowhere.

Pictures – and photographs in particular – can still be exciting. If, that is, we succeed in seeing them from a new perspective, developing new contexts and new connections, using them to expand on contemporary themes in photographic terms. This means *not* viewing photography in isolation as an expression of itself alone, an

'art', and thereby losing touch with the world of reality. Photographs have to be understood and defined as individual utterances, reflecting specific attitudes to objects and to the age. From that position we can find an interesting and independent path through the jungle of visual possibilities.

We have reached a point when the pictures themselves are unlikely to change all that much. But it is possible to shape and modify the formulas by which they are perceived and judged. Or, as Friedrich Küppersbusch once said, 'What matters is not what comes out of the television screen but how we look into it.'

There was a time when peace and unanimity prevailed in the land of photography. Faith in the photograph was almost total; it was believed that the functioning of images had been sufficiently analysed, and that the ultimate secrets of the process known as 'taking photographs' had been exposed. Needless to say, this idyllic age of faith is a thing of the past. At best, a few insignificant

THE CAMERA BELIEVES EVERYTHING

sects still carry on the old game. But it did take considerable effort to dump all this ballast. A few snippets of memory from the days of that gradual revolution:

The major enquiry of the 1970s was the analysis of the principle of the camera as a piece of apparatus. We have this to thank for the present status of photography as a self-assured and self-sufficient artistic medium, with all the advantages and pitfalls attendant on that status. The ideological definitions, concepts and schools that emerged often seemed to outweigh the need to endow images with aesthetic or conceptual meaning. But it was a process that had to be gone through. Those ideas included, for example, 'Auteur Photography', which achieved no more and no less than the freedom of the person with the camera to react to the 'world out there' in any conceivable form whatever. It is amazing that an idea that now seems so self-evident then actually served to found a whole school – and one whose influence persists to this day.

In 1977, when Richard Prince looked through the viewfinder of his fixed repro camera and fed it another photograph, his seemingly unremarkable action initiated an artistic development that reached its full flowering only ten years later, under the

name of 'Appropriation Art'. It culminated, logically enough, in Prince's own formula, 'The camera believes everything.' Instead of looking (as had been customary only a few years before) into the mechanics of communication and visual contemplation, Prince did something far worse: he held up photography as a mirror to itself. The photographic depiction, depicted in its turn, yielded a hyper-image. The Marlboro man became an icon; but between his external aesthetic and the suggestions and phantasies that were stored up inside him, there yawned an astonishing vacuum: that of content in photography. A medium looked at itself, as it were, and marvelled. At all events, it never again believed its own statements, and we followed suit.

Jeff Wall, in his turn, declared the faith to be lost in a quite different but still related way. He constructed alternatives to the dogmatic view that photography was inherently a 'lie', and that the only remedy for this a retreat from depiction. That retreat has been enough to make many photographers devote themselves to elusive, rarefied abstractions and sponge-smeared shapes – just in order to avoid depicting anything. The dramatic tableaux of the 1980s, on the other hand, showed that there is another way, that it still is possible to engage critically with the problematic structure of the image, while retaining the ability – as in the combination so ideally represented by Wall himself – to make pithy statements on social issues. However, other manifestations of the 1980s *Zeitgeist* – meaning-free tableaux, accumulations of motifs containing as much kitsch as the artist could find – were very soon stifled by their own abundance.

Just in time, Larry Clark succeeded in transforming his own, well-documented early involvement in the young outsider and druggy scene into a committed but now honestly distanced observation of the

TAKE THAT!

OLAF BREUNING crouches on a brown carpeted floor and snaps any number of imaginable and unimaginable small objects, which he sets up neatly in front of himself. They look like the things people put in old typecases: chess and other game figurines, little plastic trees, buttons, a sweet or a half pear. Breuning then makes a selection of his photographs and makes arrangements of 32 or 48 of these pictures. This looks very nice; it's idiotic in an amusing way; it's so trivial that it's important. At one time, people would have asked: 'Where is the message? What is all this nonsense about?' But now people ask: 'Is this an attack on the everyday pretensions of images? Or is it a dialogue between the pleasure of an abstract overall pattern and the concrete properties of the heterogeneous bric-à-brac itself? Or is it a side-swipe at the perfectionism of the overcontrived photography of the past few years?' The answer in every case is Yes.

same theme. In the process, Clark was able to shake off the rough, 'live' photography of the 1960s and, by bringing in a wide diversity of media samples, to find a more mature and complex language which speaks from experience, and which has grown into a reflective and affectionate commentary on puberty, sex and violence. Clark unmistakably demonstrates that a diverse, biographically based statement on youth can convey more than all the socially motivated views of the previous years. Not only has he been prepared to refute the love and peace mythology of his own generation: with brutal clarity he has shown how, behind the media-defined, consumer-oriented youth façade of the 1990s, a disillusioned generation is growing up, for which this society has very few values to offer. Without being tempted into paternal finger-wagging, he blends variations on media phenomena and reality into an explosive mixture.

What was important in all the consciousness-expanding works of the last two decades, however formulated, was the artistic short circuit that they made possible. By means of the camera, they made clear the rules and principles that would henceforth govern the functioning and public use of the camera itself and of photographs. Furthermore, they took a stand in relation to familiar reality and/or pictorial tradition. Formerly used at a documentary scale of 1:1, reality was expanded without a qualm by the addition of the fractured, reflective space of public imagery, thus freeing ample space for future pictorial development.

Naturally, and in keeping with its nature – which is that of a depiction in quote marks – photography has never been able to stand aloof from social processes. It is a public me-

DEREK STIERLI poses domestic animals in obtrusive interiors: a hairless dog against pastel curtains, a cute hamster on patterned linoleum. We involuntarily chuckle, feeling simultaneously conned and amazed. The satire is directed at those human beings who straighten out rivers, genetically manipulate tomatoes and make overbred budgerigars into servile friends.
At the same time, his work comments on the universal surrender to artificiality, much discussed under the name of 'kitsch', in such a way as to make us provide a commentary of our own.

MERET RUDOLF uses the fax machine - inherently a 'documentary' device for transmitting images - in a highly appropriate, subjectivized way: she carries on the search by fax, using photographs of her fictionally missing sister (identity cards, domestic interiors), along with fragments of text and handwritten notes. Reduced to a reference medium, photography escapes from the isolation of a neatly presented sequence of images. A previously unexploited idea, combined with an everyday machine that has seen remarkably little 'misuse' in art.

dium, and its visual appearance has always depended on debates and issues within society. It comes as no surprise, therefore, that in periods like the 1970s photography becomes highly politicized and tends to be regarded as a 'weapon' in the political struggle; and that, when this happens, it is forced into critical self-scrutiny.

DANIEL SUTTER is in search of a new generation. His portraits are almost expressionless: young people clad in neutral black, devoid of animation. It is even harder to read character into them than it is into photographs of suspected terrorists. Are these young people as futile as what society offers them? Is Sutter really searching for the truth about them, or has he long been in the know?

It is becoming more and more difficult to get a grip on reality; and surely this has something to do with the frequency of our lengthy reappraisals of our own ideas of 'reality'. In the heyday of Chaos Theory, for instance, the linear methods of science were called into doubt, and this had a widespread cultural ef-

DAZED & CONFUSED

fect. Many photographers began to doubt our linear interpretation of the perception of reality and engaged in dizzying imagic leaps and conceptual loops. What made this all the more difficult was that, long before 1989 and the collapse of the Iron Curtain, categories such as 'left' and 'right' had long since become virtually impossible to define and no longer simply stood for 'good' and 'bad'. The simplest, familiar dichotomies had gone.

This was also the heyday of deconstruction. Anyone who saw anything on a pedestal pulled it down and deconstructed it. But, logical though this debilitating process of analysis seemed, it meant abandoning shared fields of discourse. Fragmentation proceeded apace, and totally disparate strategies coexisted, ignoring each other and totally resisting any attempt to combine them into a common foundation. Some took refuge in theory, in the hope of keeping one last hand's-breadth of firm ground beneath their feet; others defiantly created little cosmoses for themselves. Art critics changed tack: either they became purely descriptive, or they cut adrift from the artist and lost themselves in theo-retical superstructures supplied by Deleuze & Co. Today, looking in on the seminar rooms of the relevant institutes of higher education, one seems to be hearing one-to-one dialogues rather than a lively general debate. So far, very little seems to stand in the way of the emergence of a cosmopolitan culture of unproductive chat.

Let's face it, very few members of the Now Generation are all that keen to visit purely photographic exhibitions. What is more, many people have given up using the camera and spend a large part of every day sitting in front of terminals and on the Net. Of course, all of this involves vast quantities of photographic images, which are downloaded, compressed, transmitted – and above all consumed with a click.

'Photographic Art' may be an aphrodisiac for the art trade, but in terms of media competition it is not exactly flavour of the month. The culture that is fresh and relevant, we gather, is the one that you miss if you go for a week without absorbing any youth media – such as MTV, Viva, the trend magazines, the World Wide Web or allied multimedia panels.

Almost every day that passes, total art forms of this kind define new configurations of aesthetics, pop, glamour and everyday life. This is not about catching the potential viewer's interest by attractive scheduling. Far from it: the channel wants a chance to pipe subtle codes into the rooms of kids who know full well that subtle codes are being piped into their rooms. The output is either absorbed by the

VIDEO-ACTIVE

user or left unheard. MTV produces a constant flow of new image surrogates, substantiating the (much contested) statement that the channel is a self-sufficient and youth-sufficient world in itself. What counts is not so much the music itself as the implicit, but vigorously promoted, existence of a global youth culture with saleable, expertly designed pop heroes.

Even without benefit of media seminars, we now know how to distinguish between channels. Everyone has a pretty good idea as to which programmes are to be trusted, which deserve an attitude of amused detachment, and where her/his personal pain threshold lies. We know what television wants from us, what it (obligingly) offers us, and what it cannot give us. There is now a media presence, of which everyone knows full well that (a) there is a lot of crumbling plaster behind the façade, (b) there is no foreseeable end to the crumbling, and (c) it is worth our while to keep the decorative façade in place to keep everyone amused.

This universe of imagery, the world of the traditional entertainment media, affords a wide range of possible consumer reactions. Three typical behaviour patterns: the extremist, who opts for a life in the media, cultivates their gods, absorbs all the films, photographs, TIFFs and GIFs that are going, only to chew them up and spit them out shortly afterwards, and accepts the label of an Info Junkie; the connoisseur, who sets his/her sights high on principle, picks out from the pudding only those plums that serve her/his own cultural advancement, and abhors a whole vast category self-protectively defined as 'trash'; and the elegant progressive, who has seen everything, knows all the pitfalls of the media, and is basically drug-free and 'clean'. In this last state, many adopt a rigorously retro position, use a pocket camera for the occasional family snap, and maybe take up the guitar again. The black-and-white television is on the blink, and the computer is a C64.

The point here is that no one can take a stand outside the media, and yet very few conform totally. Very few are satisfied with the contents of the spaces on offer – whether virtual, conventional or spiritual.

The most meaningful option – the ideal reaction, as it were, for a contemporary media consumer – might be to feed one's own products, such as images, into the great circulatory system, preferably adopting all three approaches in carefully judged proportions: near insane passion, good taste, and reductive expertise. Such an effort equips us, at least, to communicate with others in our society – a society programmed for isolation and selfishness – and to participate in the strategic and aesthetic 'game' with art.

Perhaps like writing or music-making, photography today is a 'smart' form of attempted contact, within the context of a life that for us is marked by extremes of satiation, recoil and withdrawal.

TAKE THAT!

THOMAS WEISSKOPF speaks of the public manifestations of radicalism with an ironic undertone: in the studio he photographs stocking masks from bikers' shops with the cool nonchalance of the fashion photographer, inviting design comparisons. The photographer treats a serious theme with humour, prompts an instant association with victims, while avoiding those immortal 'action shots' that we are so tired of. The press photography of tomorrow?

ISTVAN BALOGH constructs and classifies social conditions and events, such as homelessness or murder. These impress us by the way in which everything in them is at fever pitch: characters, situation, locations, lighting, focus. Balogh reveals common expectations as they are, analyses them into their component parts, and douses them with socially relevant fuel, so that in his drastic interpretations (Swiss) reality positively bursts into flame.

To many people, producing images of their own is a positively life-preserving, instinctive reflex: a kind of psychological catalyst that enables them to resist media penetration instead of lapsing into a passive, cretinized trance.

The prevalent conceptual malaise and chaos is not confined to political and social relationships. All those who attempt clarification

IMAGE CONVERTER 3.0

with the aid of the familiar set of rusty concepts are doomed to ignominious failure: such crutches as 'objectivity', 'construct', 'illusion', 'subjective perception' or 'structure of representation' no longer make any sense to those involved with photography. No more need for rhetorical self-justification; no more need to ransack the archives of previous decades. Few photographers will now allow their photography to be pigeonholed under 'Documentation' or 'Staging' or any other Neo Post Pop Conceptual school. Value labels like 'good' and 'bad', and even simple-minded descriptions such as 'hard' and 'soft' focus, have fallen into disuse.

When a generation is bombarded with concepts – as ours has been since the early 1980s – and has grown up under an unprecedented barrage of media input, it is no wonder that the ground underfoot feels far from firm.

To gain recognition nowadays, a photographer's approach no longer needs to satisfy the inflated expectations of particular factions, or to serve the purposes of current stylistic debates, or to represent group interests. Furthermore, photography is no longer required to satisfy elementary needs: information is provided by the broadcasters, illusion by the cinema, and hallucination by the drugs used in the modern world (Internet, chemistry, alcohol).

SUSANNE STAUSS chooses as her subjects the suburban locations that appear in scene-of-crime photographs in the press; she is adapting someone else's view. The fact that her own photographs do not look very different from the ones she has found in the newspapers is not a joke but the whole purpose of the exercise. Isolated on the wall, these photographs of desolate-looking houses and blocks of flats are thrown back on their own devices. But at the same we retain the sense of unease that criminal associations arouse in us. This queasy feeling is reinforced by the absence of context.

FRANÇOISE CARACO walked around Zurich by night, her large-format camera at the ready. The results are not romantic, glittering street scenes; the focus is on the colour blue, as the expression of a regional state of stress. Zurich's institutions and citizens use blue light bulbs and fluorescent tubes as a weapon against the nuisance of drug addicts shooting up in public. In blue light the addicts cannot find their much-abused veins.

With eyes wide open and as relaxed as possible, a present-day photographer deploys a massive ensemble of categories to recombine layers of meaning within the individual photograph. Every photograph thus automatically becomes a two-dimensional arena for an interplay of tactical levels, aesthetic references and witty codes. The photographer distances himself/herself from 'Photography' – seeks to open up the image by introducing extraneous contexts – or fleetingly hints at documentary reality, only to explode it by dint of frantic exaggeration.

Everyone now expects a 'clever' photograph to expose, rhetorically, its own media-mediated self-evaluation, and to make allusion to the numerous forms of encodement that it contains. The consumer has been trained in something like 'meta-response'. The photography of the younger generation is not the strict polar opposite of the prevalent chaos of imagery: being constantly exposed to insistent media distortions, it cannot avoid treating itself as one medium among many. No *auteur* of photographic images can escape from influences or avoid reacting to media factors in one way or another; many, in fact, deliberately reinforce this effect and turn up the volume at precisely this point.

A good photograph today can do many things. It can surprise, exaggerate, attack or amuse; it can also parody or confuse. One thing it must not do, and that is inflate its own importance, show off, try too hard to impress and to amaze. That is the way to lose the viewer, who spots the intention at once and clicks the mouse or switches channels.

IN THE CENTRE OF THE PERIPHERY

The themes of contemporary photographic work are – inevitably – very hard to reduce to a common denominator. That would be as pointless as trying to find the true preferences of our time by sorting through hundreds of detailed, individual sets of aspirations. When the old themes, with their claim to absolute validity, have to be dismissed as outworn, and when the new pigeonholes are still unlabelled, then times are hard for pen-pushers. But there are straws in the wind.

For instance: now, more than ever in this century, there seems to be a desire to look through the camera and bring order into everyday life, to perceive it more intensely with a view to pictorial utterance. Even when individuals are struck by mere incidentals, random aspects, details – night life, the furniture store principle, memories of childhood – relevance is simply and refreshingly asserted. Objects are cultivated from an ego viewpoint and equipped with an unambiguous aesthetic. Seen through the viewfinder, the world looks a bit more real – or so it seems – and life a bit more worth living.

With equal eagerness, young photographers rummage through the existing images of everyday life, in a positively arduous search for the unconscious image, created for a different context, which nevertheless still retains its basis in the ordinary. Here, too, the tactical intention is closely connected with absorbed historical experiences. Photography has a peculiar ability to penetrate into the everyday routine that often so accurately defines the circumstances of our lives. The banal offers itself as a ready brush-off for the sublime, and proves capable of further undermining already shaky hierarchies. In this theme – as in no other – photography returns to its original nature. What could be more natural than to point this small and basically primitive machine at anything that happens to cross its path? In banal subjects, photography cannot be trained to perform tricks; try to bring magic in here, and it obdurately refuses to deliver. Even a hovel offers contextual 'pegs'; almost any issue can be symptomatically evoked in terms of its meanest counterpart in everyday life. Musty old patterns of reference – things like political isms, religion, philosophy, artistic dogma – give way to casual, unmomentous allusions.

Communication with others being so rarely successful, we ought to welcome any monologue, however faintly heard, that helps to speed the search for the identity of this generation.

Even as an 'omniscient citizen of the media', one occasionally gives oneself a questioning glance in the mirror. An old theme is back in the limelight in a new way: taking self-doubt and making an image out of it. Additional ingredients: the question-

able nature of all our existences (always there), the vague and aimless demeanour of our ge-neration (blatantly so) and the ironic detachment from imagic representation and all media (undoubtedly on the increase). Photographing all this is a very different business from working with steadfast conviction on the aesthetics of sweet peppers or a concept of space. From the serenely revolving cosmic wheel to the nervously flickering ME-Machine.

This evolution was lastingly influenced, if not actually launched, by Nan Goldin, with her strongly autobiographical, close-to-life photography of New York's subcul-

ME-MACHINE

ture. Goldin's specific message is that authenticity requires an unsparingly self-directed biographical approach. Her themes of sex, love and passion, on which she plays variations from an insider perspective, are far richer than the rigorous outside perspective of past social reportage. She has made clear that one can go beyond the conceptual, and capture 'life' photographically, without ever lapsing into the didactic imagery of compassion.

In recent times, Wolfgang Tillmans' photographs have achieved a curiously unanimous acceptance in both the art and the media worlds. With their exemplary blurring of photographic categories (fashion and reportage, staged and documentary image), they give a reflection and an identity to present-day youth culture. What he shows – in, among other places, the fashionable magazines of the day, so aptly titled i-D or The Face or Dazed & Confused – is real, convincing kids with up-to-the-minute question marks on their faces; kids who disown with fashionable relish the consumerist, glamour-addicted, trendy Top Ten attitudes of a now defunct *Zeitgeist*. This generation wants to know how it feels.

In all this, photography does not stand aside from other forms of cultural interaction but stands with them in a common and constant effort to formulate 'identity' –

TAKE THAT!

MARIANNE MÜLLER systematically reconstructs her life to date through images and snapshots, some spontaneously snapped somewhere or anywhere (travel, relatives, trivia) and some carefully worked out (nude self-portraits; mood clichés captured with relish). In sprightly, spontaneous sequences, it is all stored in small, private-looking boxes or can be shown on the wall. The result is her own confirmation to herself, as it were, of the material on which a diary could have been - but did not need to be - kept.

which, alongside 'discourse', has been *the* fashionable buzz-word in recent years. There seems to be an insatiable need to describe and define one's own place. And so it makes sense to use the camera to define a living space of one's own, thus making full use of the always potent private quality of photography. Even major theorists of photography (Barthes, Kracauer) have sought to use private photography in support of their most important ideas.

In between the family, the holiday trip and the grimy kitchen sink, there comes a brief chance to speak, away from all the tactical variables of media and context, and to approach the realm of authenticity. The flash catches every wrinkle of life, every twist of passion and frustration. Camera, who am I?

IGOR VINCI photographs his parents in a way that takes our breath away. Life has clearly left his mother and father high and dry, and their vulnerability radiates from the picture and arouses our curiosity. Vinci has achieved his effect through meticulously contrived pictorial symbolism, transmuting a history that is ultimately inaccessible into abstractable material.

MIRJAM STAUB digs deep into her family album in search of her own childhood. The collected material is collaged, enriched with brief handwritten comments and drawings, and straightforwardly arranged in a book. This material is supplemented by self-referential, present-day photographic notes that forcibly question the true mnemonic value of photography.

NEXT 5 MINUTES

However much talk there may be about the variants of contemporary photography, it is all about working through one kind of reality. However much contemporary photography may try to blank out and to discredit reality, to con it or to outwit it, that is where every image always ends up. As ever, it all comes down to this: obtaining, via photography, a statement about the world, or about a part of it, or about the state in which we exist.

The audience, of course, has long since split in two. On one side, there are those who can understand and appreciate the game and the tricks involved; on the other, those who are perplexed by all this abstract coding and who persist in expecting art to display a skill that is as obsolete and extinct as its monosyllabic message of wonder. It will be the perennial task of the younger generation of artists to prevent art from irreversibly lapsing into performing for its own sake only.

Ever since its invention, photography has repeatedly been declared dead by those in its own ranks. This is the message currently emerging from the busily humming laboratory of 'digital photography'. There, at the moment, efforts are being made to extract from photography more than is actually there to extract. Highly talented and versatile machines are being used to retouch, to collage and to alienate the results of Photoshop filter tricks. The results of all this digital wizardry are often extremely modest, and prompt little more than a 'How do they do that?' kind of interest – a fact that tends to be ascribed to the incredible newness of the technology. People are making the muddle-headed assumption that spearhead technology will one day enable the medium to outgrow itself. However, the true potential of digital techniques probably does not consist in the creation of an 'artificial reality', the long outworn debunking of 'evil' lies and manipulations, but in such techniques as Netware distribution and democratic availability.

But the future is not going to care about the media guise that photography assumes, or the channels through which it circulates, or the apparatus it employs, or even whether we go on calling it photography. We shall continue to want a medium that enables us to take a picture of something. Cutting through all the tactical games and contextual dependencies mentioned here, there will always be a constant succession of images never seen before. In this sense, 'photography' will still be the one medium that is anchored in reality – even long after we have ceased to need it for its present purposes.

FRONTPAGE Mouthpiece of the Techno movement in Germany. *Frontpage* started as a fanzine but has been on sale at news stands all over Germany and Switzerland since January 1996. It is regarded in some circles as *the* Zeitgeistmagazin of the 1990s. Its main function is to provide a constant reflection of the Techno and House movement and its mood and lifestyle.

THE CAMERA BELIEVES EVERYTHING The book of this title, by David Robbins, contains a number of key texts and interviews on the Re-Photography and Appropriation Art of the 1980s.

TAKE THAT A British five-piece boy band that recently broke up, amid much media lamentation. It was distinguished by the fact that it was entirely invented, groomed and defined by music producers. Its hype was among the loudest in recent pop history.

DAZED & CONFUSED A relatively new British magazine with a coverage of fashion, music, art and consumer trends that gives a remarkably accurate picture of present-day British youth culture. Attractively simple in its graphics, it consists mainly of photographs and interviews.

VIDEO-ACTIVE The highly aesthetic sports show on the *MTV* channel. Every week, it presents what are called 'action sports', such as snow-boarding and inline skating, as well as interviews with young people involved.

IMAGE-CONVERTER 3.0 Forms part of a group of shareware image-processing programs that have massively influenced the outward appearance of so-called multimedia formats. Programs like this help to make photography 'fluid', so that it can be accessed through all possible networks and digitally coded media. Software of this kind has already left its mark on much contemporary image aesthetics, thus contributing to an ever-growing, rich diversity of idioms.

IN THE CENTRE OF THE PERIPHERY 'In the Centre of the Periphery' is the title and also the central thesis of an anthology edited by the Berlin art critic Marius Babias. In it, he uses interviews and basic texts in the effort to establish a critical definition of the so-called Context Art of the 1990s. An important feature is the constant deconstruction of familiar hier-archical systems within the art world, and a systematic onslaught on the bourgeois tradition of respect for the artist.

ME-MACHINE *ME-Machine ('Ich-Maschine')* is the title of the first CD by the German band *Blumfeld*, which has aroused much attention, especially in departments of German studies. In the widest sense, it deals with a political and private quest for identity. With lyrics in linguistically advanced, garbled German, it has boosted the self-confidence of German pop music.

NEXT 5 MINUTES A symposium on the future of the Internet, held in Amsterdam in 1995 and connected with the *Bilwet Agency*. *Next 5 Minutes* formed part of a continuing, almost monthly, marathon series of debates on the state and configuration of the Net community.

Markus Frehrking and Matthias Lange are joint editors of the media magazine *PAKT*. Founded in 1994, *PAKT* is one of the few independent publications to have been successfully launched in the 1990s. Its main concern is to provide critical scrutiny of photography within the context of everyday life, art, media, and the Net.

Translated from the German by David Britt.

Ein Museum zeigt und reflektiert eine Fotoklasse. Das hat mehrere Gründe. Dass die Schule und das Museum für Gestaltung Zürich als Institution zusammengehören, ist einer davon – immer wieder beschäftigen uns Ausstellungen dieser Art als gegenseitige Herausforderung. Ein weiterer Grund geht dahin, dass gerade an Ausbildungsorten spürbar wird, welche Richtung die Fotografie einschlägt, welche Themen und Denkweisen für eine neue Generation von Belang sind. Entscheidend für das gemeinsame Engagement aber waren letztlich die besonderen Qualitäten des Zürcher Studienbereichs Fotografie: seine Offenheit, sein Praxisverständnis und seine Leistungen.

DIE KLASSE

Jede Schule und ihr Programm wirken sowohl in der Gegenwart wie in die Zukunft. Beides lässt sich nicht schlüssig trennen. Deshalb ist die Zürcher Ausbildung auf eine Praxis ausgerichtet, die wissen will, was vor sich geht, um zu begreifen, was ansteht. Herkömmliche Berufsbilder schliesst sie zwar ein, weist aber darüber hinaus. Dieser Anspruch zwingt alle Beteiligten zu weitgehender Selbstverantwortung. Abseits der üblichen Muster bedürfen Ziel und Weg erst recht der ständigen Überprüfung. Genau darum spielen künstlerische Wertungen und Orientierungen für die Arbeit der Fotoklasse eine zentrale Rolle; nur in solchen Bezügen stiftet die gestalterische Auseinandersetzung mit Ungewissheiten längerfristig Sinn.

Das bedeutet unter anderem, dass die Studierenden von Anfang an und gezielt eigene Anliegen und Probleme zum Inhalt ihrer Arbeit machen müssen. Die Mehrheit dieser Studierenden ist vergleichsweise jung. Ihre Prägung erfolgte in den achtziger Jahren, im Sog einer expandierenden Medienwelt. Die Vorbilder, an denen sich ihre Dozentinnen und Dozenten orientiert haben, sind für sie längst und definitiv Geschichte. Was aber davon durch persönliche Vermittlung an sie weitergereicht wird, formt den Unterricht nachhaltiger als jedes historisches Wissen. Dieses Spannungsfeld bestimmt die Arbeit im Studienbereich wesentlich; es wird bewusst virulent erhalten und immer wieder thematisiert.

Zu solcher Thematisierung gehört, dass im Unterricht regelmässig qualifizierte FotografInnen und KünstlerInnen zu Gast sind: für Kritiken, Werkstattgespräche, Projekte. Ein hohes Niveau und internationale Massstäbe werden angestrebt. Die Ausein-

andersetzung mit formal divergierenden, aber vergleichbar konsequenten und eigenständigen Positionen der Foto- und Kunstwelt soll jene Kräfte und kritischen Potentiale freisetzen, die erst eine gültige Orientierung ermöglichen. Auch wird die Arbeit des Studienbereichs immer wieder öffentlich und in verschiedenen Zusammenhängen ausgestellt – als motivierende, produktive Selbstkontrolle.

Vor diesem Hintergrund erklärt sich das Konzept, Arbeitsbelege und Werke von Studierenden, Ehemaligen und ihren DozentInnen bzw. GastdozentInnen zusammenzuführen, um zu charakterisieren, was den Studienbereich Fotografie in seinem Kern ausmacht. Namen mögen beeindrucken – am Schluss zählen immer die Bilder. Doch das Netz, das dabei aufgespannt wird, ist eine Bilanz nicht allein der Resultate. Input und Output, Abhängigkeiten, Nebenwirkungen und Rückkoppelungen verdichten sich zu einem Szenario realer Bildfindung und Bildwerdung. Über Jahre und Brüche hinweg erscheint «Die Klasse» darin als Summe sowohl von Gemeinsamkeiten wie auch von Unterschieden der Ästhetik, Haltung und Mentalität.

Eine zwangsläufig subjektive Auswahl ist getroffen worden, Reduktion und Überhöhung zugleich. Sie verschweigt den Alltag, täuscht über Schwächen hinweg, blendet Unpassendes aus und argumentiert mit der Kompaktheit eines visuellen Sounds, den die Buchgestaltung und die im Text geleistete Analyse aufnehmen. Anders jedoch liesse sich von dem, was uns wichtig ist, nicht reden. Weil nur eine derartige Konstruktion jenes bestimmte, schwer formulierbare Klima zu vermitteln imstande ist, das einzelne Orte vor anderen auszeichnet, und damit deren Bedeutung vor Augen führen: als Basis für die Weiterarbeit.

Martin Heller, Leitender Konservator

A museum shows, and reflects on, a photography class. There are several reasons for this. One is that the School of Design and the Museum of Design belong together within a single institution; and so, on a continuing basis, we work together on exhibitions which reflect a mutual challenge. Another is that teaching institutions are just the places to go if you want to find out what directions photography is taking, and what are the themes and modes of thought that matter to a new generation. But, ultimately, the commitment to collaboration was founded on the special qualities of the Zurich Photography Department itself: its openness, its clarity of purpose and its achievements.

DIE KLASSE

Any school and its teaching operate in two dimensions, present and future; and it is not really possible to separate the two. The Zurich training is directed towards a practice of photography that seeks to know what is happening now, in order to anticipate what comes next. It incorporates traditional areas of professional activity, but it points beyound them. All concerns therefore have to take a large measure of independent responsibility. Without the customary stereotypes, it becomes all the more necessary to keep one's own objectives and methods under constant scrutiny. Artistic judgments and orientations are central, because they provide the only context in which meaning can arise from the photographer's dialogue with uncertainties.

Among the consequences is that from the very outset, students must base their work on their own concerns and their own problems. The majority of them are comparatively young. Their formative years were spent in the 1980s, in an expanding world of media. To them, the models that their teachers followed belong to history. But something of that history comes down to them through personal communication, and in the teaching this has a more lasting effect than any more historical knowledge. This relationship is a vital, defining force within the work of the Department; carefully fostered, it often becomes a theme in its own right.

It does so, notably, in the regular invitations extended to practising photographers and artists to visit the school, criticize student's work, hold studio discussions and work on projects. Standards are high, and comparisons are international. In order

to define a valid personal position, the student has to liberate his or her individual strenghts – and critical faculty – through the encounter with other, dissimilar, but no less consistent and independent positions within the worlds of photography and of art. The work of the Department is frequently on show, in a variety of contexts, and this serves both as a source of motivation and as a productive form of self-monitoring.

Such is the context in which work by students, former students, lecturers and guest lecturers has been brought together, to reveal the essential nature of this Photography Department. Names may impress, but in the end in is pictures that count. And yet the resulting pattern is not just a record of results. Input and output, derivations, side-effects and flashbacks coalesce into a scenario of pictorial discovery and invention. Spanning the years, and the many discontinuities, 'Die Klasse' appears as a sum of divergences as well as affinities, in aesthetics, in attitude and in mentality.

Ours is a necessarily subjective selection. It both diminishes and overstates: it suppresses the routine, glosses over weaknesses, masks whatever does not fit in, compresses the argument into the visual equivalent of a distinctive 'sound', echoed and sustained by the design of the book and the analysis conducted in its text. But there is no other way to speak of what concerns us. Only a construct of this kind could ever convey the almost indefinable climate that makes certain places stand out from others, thereby revealing their significance – as a basis for continuing work.

Martin Heller, Chief Curator

BIOGRAPHIEN/BIOGRAPHIES

STUDENTiNNEN/STUDENTS

Luc Berger	*1972
Françoise Caraco	*1972
Teresa Chen	*1963
Oliver Viktor Koch	*1965
Oliver Lang	*1966
Meret Rudolf	*1973
Philip Schaub	*1971
Mirjam Staub	*1969
Susanne Stauss	*1965
Derek Stierli	*1975
Daniel Sutter	*1968
Isabel Truniger	*1970
Igor Vinci	*1968
Thomas Weisskopf	*1969

(E) Einzelausstellung / Individual exhibition
(G) Gruppenausstellung / Group exhibition
(Kat) Katalog / Catalogue

EHEMALIGE STUDENTiNNEN/FORMER STUDENTS

Istvan Balogh *1962, Diplom 1988. Peter Kilchmann Galerie, Zürich, 1992 (E); Galerie Le Sous-Sol, Paris, 1994 (E)

Regula Bearth *1960, Diplom 1995. FOTOGRAFIEN 1991–94, Museum Sursilvan, Trun, 1994 (E)

Olaf Breuning *1970, Diplom 1995. no name gallery, Basel, 1992 (E); ERNTE, Schaffhausen, 1995 (G)

Antoine Bugmann *1961, Diplom 1990. WETTBEWERBSAUSSTELLUNG DES AARGAUISCHEN KURATORIUMS, Galerie Bild, Aarau, 1994 (G); GSMBA AARGAU, Schützenhaus Zofingen, 1995 (G)

Francisco Carrascosa *1958, Diplom 1987. BLIND. JUNGE FOTOGRAFIE AUS DER SCHWEIZ, Institut für Moderne Kunst, Nürnberg, 1992 (G, Kat); WICHTIGE BILDER. FOTOGRAFIE IN DER SCHWEIZ, Museum für Gestaltung Zürich, 1990 (G, Kat)

Maya Dickerhof	*1970, Diplom 1995. WERK- UND ATELIER-STIPENDIEN DER STADT ZÜRICH, Helmhaus, Zürich, 1996 (G)
Mike Frei R.	*1960, Diplom 1987. BLIND. JUNGE FOTOGRAFIE AUS DER SCHWEIZ, Institut für Moderne Kunst, Nürnberg, 1992 (G, Kat)
Sabine Hagmann	*1965, Diplom 1994. WERK- UND ATELIER-STIPENDIEN DER STADT ZÜRICH, Helmhaus, Zürich, 1995 (G); PAESAGGI DI LINGUAGGI, Galleria Satura, Genova, 1996 (G, Kat)
Roland Iselin	*1958, Diplom 1994
Claudia Lutz	*1971, Diplom 1995
Marianne Müller	*1966, Diplom 1991. Galerie Susanna Kulli, St. Gallen, 1995 (E); Galerie Drantmann, Brüssel, 1996 (E)
Hannes Rickli	*1959, Diplom 1988. KUNST-WERKE, Institut für zeitgenössische Kunst und Theorie, Berlin, 1995 (E); BILDERZAUBER, Fotomuseum Winterthur, 1996 (G, Kat)
Meret Wandeler	*1967, Diplom 1995. WERK- UND ATELIER-STIPENDIEN DER STADT ZÜRICH, Helmhaus, Zürich, 1996 (G); COLLECTIVE EYE, Musée de l'Elysée, Lausanne, 1996 (G)

DOZENTiNNEN / LECTURERS

Gosbert Adler	*1956. Sprengel Museum Hannover, 1994 (E, Kat); HERKUNFT, Fotomuseum Winterthur, 1996 (G, Kat)
Lewis Baltz	*1945. Musée d'Art Moderne, Paris, 1993 (E, Kat); Louisiana-Museum, Humlebaek, 1995 (E, Kat)
Daniele Buetti	*1955. Galerie Ars Futura, Zürich, 1996 (G); BILDERZAUBER, Fotomuseum Winterthur, 1996 (G, Kat)
Helen Chadwick	*1953–1996. EFFLUVIA, Museum Folkwang, Essen / Fundaciò «la Caixa», Barcelona / Serpentine Gallery, London, 1994 (E, Kat); POESIES, Salzburger Kunstverein, 1994 / Kunsthaus Glarus, 1995 (E, Kat)
Larry Fink	*1941. Rencontres Internationales de la Photographie, Arles, 1993 (E); Musée de l'Elysée, Lausanne, 1994 (E)
Lorenz Gaiser	*1960. Rietveld-Academie, Amsterdam, 1989 (E); Kunstverein Frankfurt a/M., 1996 (E)
André Gelpke	*1947. Centre Georges Pompidou, Paris, 1984 (E); Spectrum Galerie, Sprengel Museum Hannover, 1990 (E, Kat)
Ulrich Görlich	*1952. DOCUMENTA 8, Kassel, 1987 (G, Kat); Mai 36 Galerie, Zürich, 1995 (E)

Jim Goldberg	*1953. THREE AMERICANS, Museum of Modern Art, New York, 1984 (G, Kat); RAISED BY WOLVES, Corcoran Gallery of Art, Washington (DC), 1995 (E, Kat)
Nan Goldin	*1953. THE GOLDIN YEARS, Galerie Yvon Lambert, Paris, 1995 (E); I'LL BE YOUR MIRROR, Whitney Museum of American Art, New York, 1996 (E, Kat)
John Gossage	*1946. Castelli Graphics, New York, 1988 (E); Sprengel Museum Hannover, 1997 (E, Kat)
Paul Graham	*1956. EMPTY HEAVEN, Kunstmuseum Wolfsburg, 1995 (E, Kat); HYPERMETROPIA, Tate Gallery, London, 1996 (E, Kat)
Thomas Kern	*1965. PICTURE STORY / THE PHOTO ESSAY, Photo International Rotterdam, 1994 (G, Kat); DER GEDULDIGE PLANET. FOTOGRAFIE IN DER ZEITSCHRIFT «DU» 1941–1995, Holderbank / Hamburg / London, 1995 (G, Kat)
Thomas Ruff	*1958. Rooseum, Center for Contemporary Art, Malmö, 1996 (E, Kat); 303 Gallery, New York, 1996 (E)
Timm Ulrichs	*1940. TOTALKUNST: ANGESAMMELTE WERKE, Wilhelm-Hack-Museum, Ludwigshafen am Rhein, 1984 (E, Kat); 1945–85. KUNST IN DER BUNDESREPUBLIK DEUTSCHLAND, Nationalgalerie, Berlin, 1985 (G, Kat)
Cécile Wick	*1954. AUSSTELLUNG DES KANTONS THURGAU, Kartause Ittingen, 1990 (E, Kat); KÖRPER-BELICHTUNGEN, Kunsthaus Zürich, 1993 (G, Kat)

Leitung Studienbereich / Joint Heads of Department
André Gelpke, Ulrich Görlich

ABBILDUNGEN / ILLUSTRATIONS

IMPRESSUM

PUBLIKATION / PUBLICATION

Herausgeber / Editors	Martin Heller, André Gelpke, Ulrich Görlich
Bildauswahl / Picture selection	André Gelpke, Ulrich Görlich, Cornel Windlin
Gestaltung / Design	Cornel Windlin
Assistenz / Design Assistance	Anoushka Matus
Übersetzung / Translation	David Britt
Produktion / Production	Christina Reble
Satz, Litho, Druck / Composition, Origination, Printing	Zürichsee Druckereien AG, Stäfa
Einband / Binding	Buchbinderei Burkhardt AG, Mönchaltorf

AUSSTELLUNG / EXHIBITION

Konzept / Concept	Martin Heller, André Gelpke, Ulrich Görlich
Gestaltung / Design	Alexandra Gübeli
Sekretariat / Administration	Anne-Marie Roth
Bauten / Construction	Werkstatt des Museums für Gestaltung Zürich (Leitung: Jürg Abegg)

Die Klasse. Studienbereich Fotografie, Schule für Gestaltung Zürich / Photography Department, Zürich School of Design
Erscheint anlässlich der Ausstellung im Museum für Gestaltung Zürich, 11. September bis 27. Oktober 1996
Published on the occasion of the exhibition at the Zürich Museum of Design 11 September to 27 October 1996

Ausstellung und Buch wurden grosszügig unterstützt vom Verein zur Förderung von Schule und Museum für Gestaltung Zürich
Die Installation von Hannes Rickli ist durch einen Beitrag der Philips AG Zürich ermöglicht worden
Die Herausgeber danken allen Beteiligten für ihr Vertrauen und für ihre Hilfe
The exhibition and the book have received generous support from the Zürich School and Museum of Design Trust
The installation by Hannes Rickli has been made possible by a grant from Philips AG Zürich
The editors would like to thank all the participants for their confidence and for their help

Edition Museum für Gestaltung Zürich
2. Auflage / 2nd Edition
ISBN 3-907065-63-8